# 친구 캐릭터 일러스트 포즈집

마틱한 장면까지

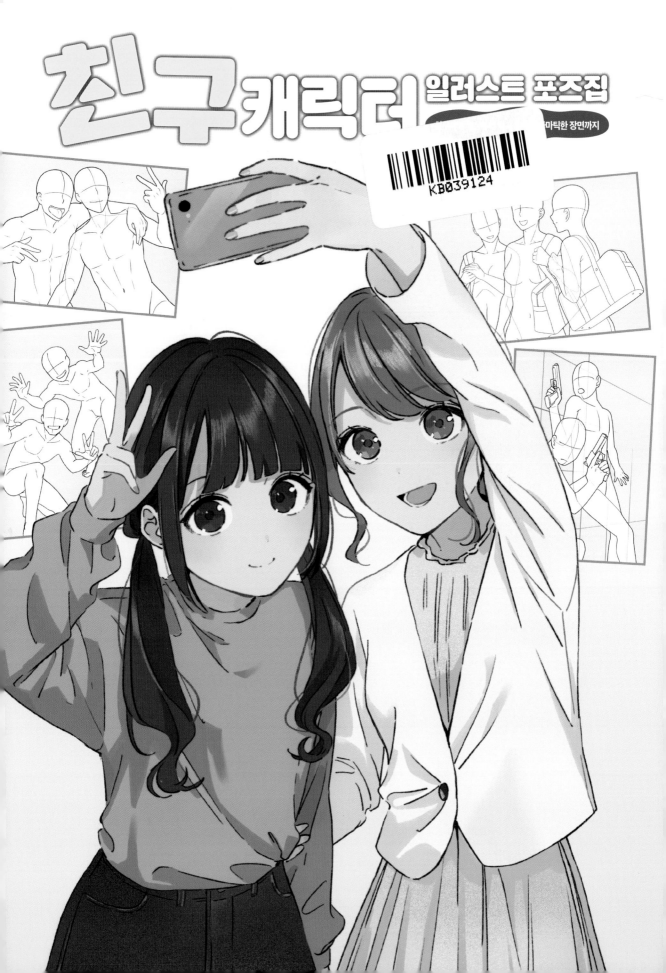

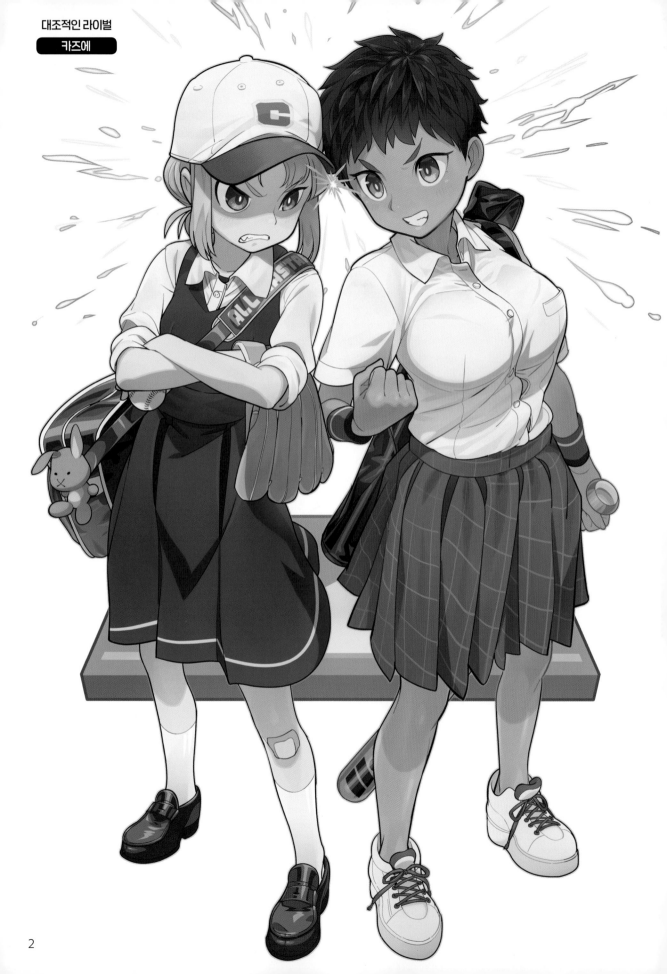

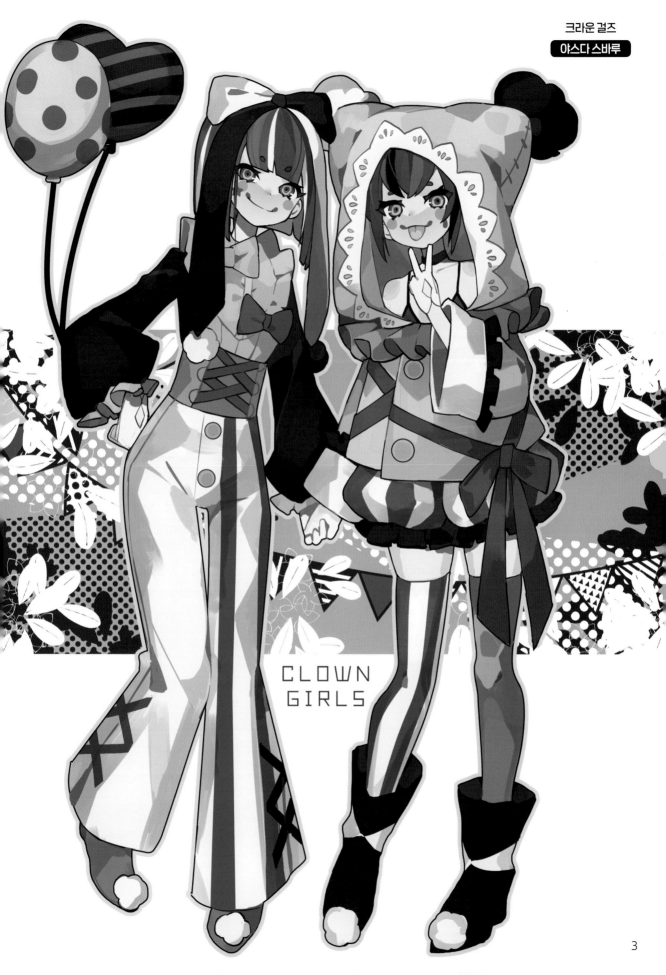

CLOWN
GIRLS

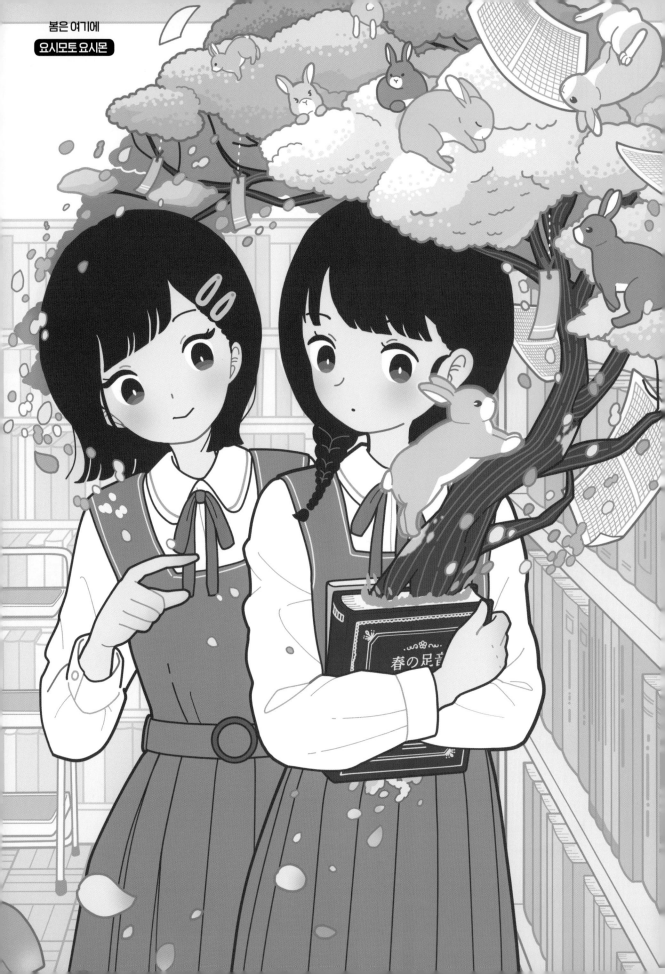

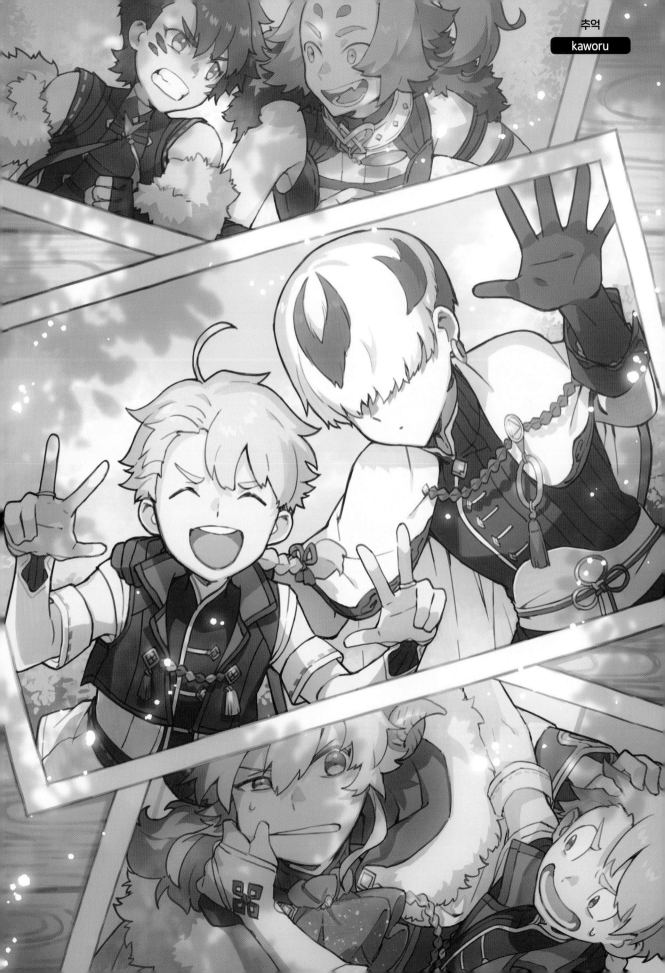

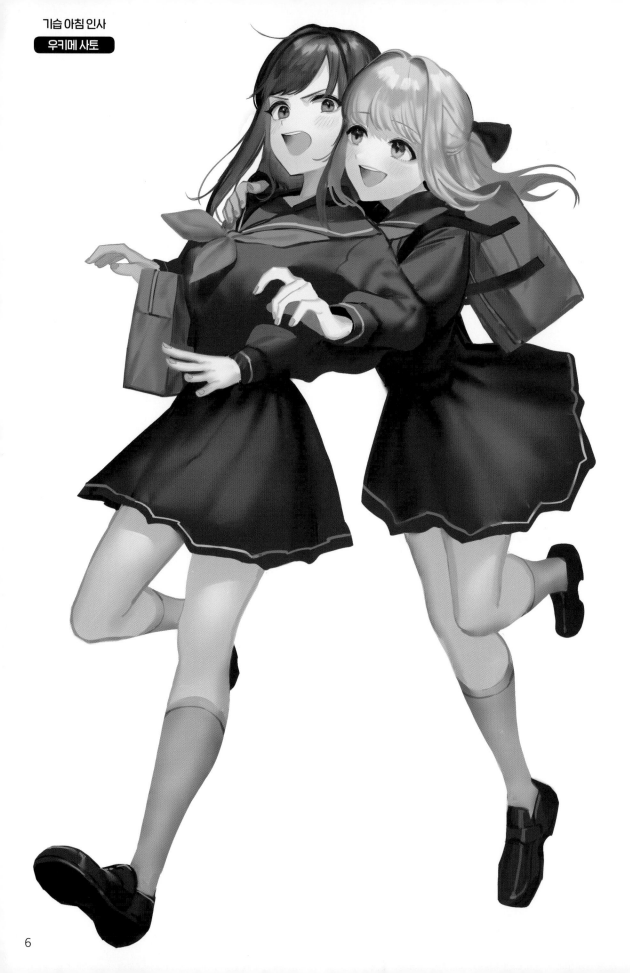

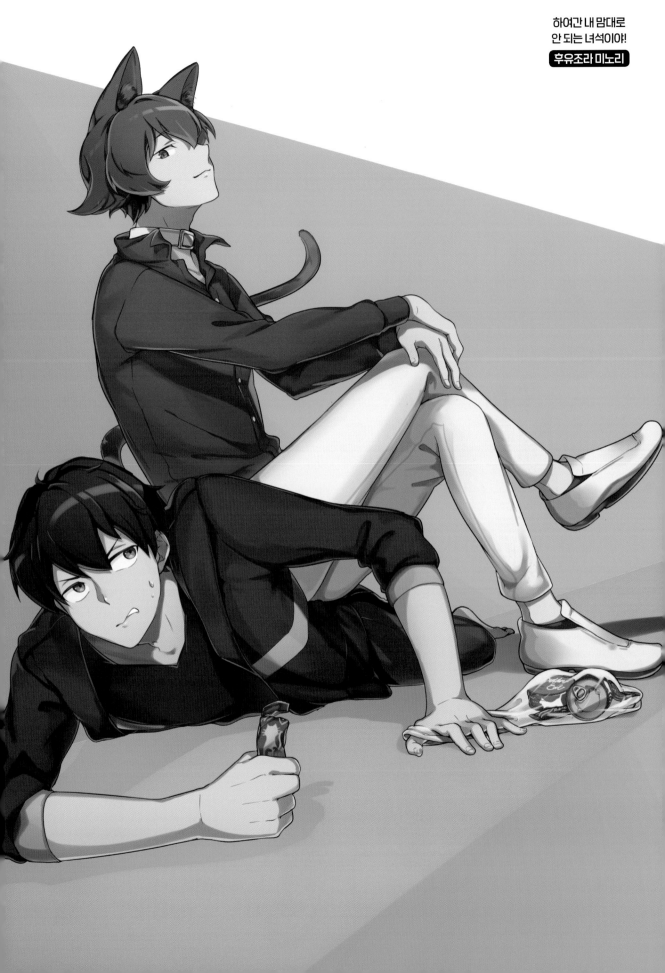

# 이상적인 친구 시추에이션을 그려서 작품 완성의 기쁨을 느끼자!

비슷한 성격의 캐릭터끼리 의기투합해서
같이 떠들고 장난을 치는 등.

평소에는 서로 라이벌처럼 보면서,
막상 중요한 순간이 되면 찰떡 호흡으로 대활약을 펼치기도.

끈끈한 유대감으로 맺어진 두 사람이 함께 난관을 극복하여
뜨거운 우정을 확인하는 장면이 펼쳐지는 등…….

머릿속에 퐁퐁 샘솟는
이상적인 「친구 시추에이션」 이미지를
만화나 일러스트의 형태로 만들면
참 좋을 것입니다.

하지만 머릿속에서 떠올리기만 하지
좀처럼 형태로 만들어낼 수가 없지요.
자신의 이상에 그림 실력이 따라가지를 못해서
좀처럼 표현도 못 하고요…….
그렇게 안타까움만 느끼는 분들도 많을 겁니다.
아예 그림 연습을 그만두고 싶어질지도 모르지요.

이 책은 죽이 척척 맞는 친구나 툭탁대는 콤비, 그룹,
일상이나 학교생활, 드라마틱한 장면까지……
다양한 친구들의 포즈를 트레이스 프리 소재로서 수록했습니다.
일러스트를 그릴 때 허들이 높은
「인물 데생」 과정을 든든하게 도와줄 것입니다.

이 책을 마음껏 트레이스하거나 따라 그림으로써
친구 캐릭터들의 일러스트를 그려보세요.
백지 상태에서 그림 그리는 것에 너무 개의치 말고
트레이스나 따라 그리기를 적극 활용하여
「작품을 완성하는 기쁨」을 느껴보세요.

분명 「더 그리고 싶다」 「더 잘 그리고 싶다!」라는
마음이 샘솟을 겁니다.
실력 향상을 위한 나날들이 「힘든 여정」이 아니라
「두근거리는 한때」로 변할 거예요.

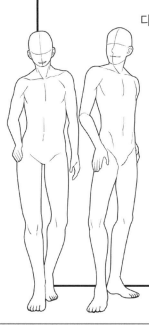

## 목 차

# 인물 그리기의 기본

## 인체 균형에 대해 알기

친구들끼리의 장면이나 포즈를 그리기 전에, 인물 그리기의 기본을 익혀둡시다. 여기에서는 정사각형 네 개를 기준으로 하여 인체를 균형감 있게 그리는 요령을 해설하겠습니다.

만화나 애니메이션에 등장하는 성인 캐릭터는 그 대다수가 7~8등신(키가 머리 7~8개분)입니다. 정사각형 칸을 세로로 4개 늘어놓고 위의 두 칸에는 상반신을, 아래 두 칸에는 하반신을 그리면 균형감 있게 그릴 수 있습니다.

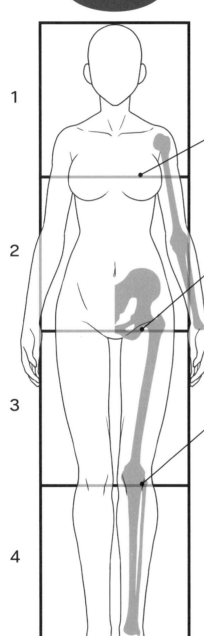

### 8등신

네모 한 칸의 선 부분에 가슴이 위치한다.

네모 두 칸째의 선 부근이 넓적다리.

골반 옆에 붙은 다리의 관절과 같은 높이에 손목이 온다.

세 칸째 선 부근에 무릎이 온다 (무릎에서 위, 무릎에서 아래까지의 길이 비율은 1:1).

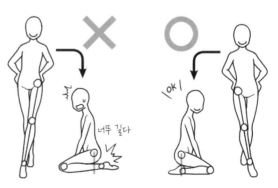

무릎부터 그 아래를 너무 길게 그리지 않도록 주의합시다. 무릎을 꿇은 자세를 취했을 때, 발목이 엉덩이 아래에 깔리는 정도가 적절한 길이입니다.

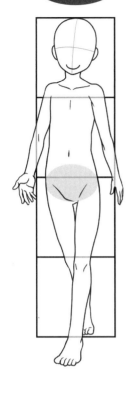

**6등신**

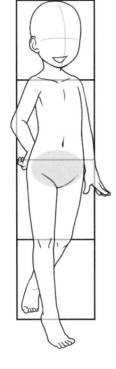

**4.5 등신**

청년이나 소년 캐릭터에 많은 6등신이나 4.5등신. 이런 비율일 경우에는 넓적다리 위치가 조금 아래로 내려갑니다. 네모 두 칸째의 선 부근에 골반이 오도록 하면 균형 있게 그릴 수 있습니다.

**4등신**

**3등신**

1

1.5

1.5

1

1

1

1

어린이나 데포르메 캐릭터에 많이 사용되는 4등신, 3등신. 이런 비율은 머리를 제외한 나머지 몸통의 절반 부위에 골반이 오게 하면 균형 있게 그릴 수 있습니다.

손발의 균형에 대해서도 살펴봅시다. 극단적으로 데포르메가 된 캐릭터가 아닌 경우, 손바닥은 얼굴이 감춰질 정도의 크기입니다. 다리는 머리보다 조금 큰 정도로 그리는 게 균형감이 생깁니다.

## 서 있는 자세 그리기

인물의 선 자세를 그렸을 때 「어쩐지 뻣뻣해 보여!」 라고 느낄 때가 있을 겁니다. 여기서 소개할 부분 묘사에 주의하면 뻣뻣한 느낌이 없는 자연스러운 선 자세를 그릴 수 있게 됩니다.

### ●목의 묘사

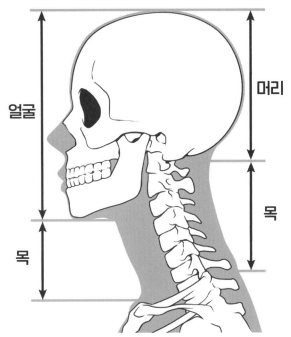

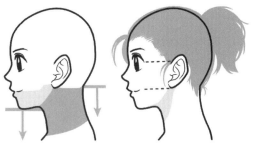

목은 몸통에서 똑바로 솟아 있는 것이 아니라 앞으로 좀 기울어져 있습니다. 목은 후두부에 붙어 있으므로 목 뒷부분은 목 앞보다 더 높은 위치에 자리하게 됩니다.

목 앞부분은 턱 바로 아래부터 시작이지만, 목 뒷부분은 뒤통수부터 아래입니다. 귀의 위치는 눈꼬리와 입(위턱)의 사이에 자리합니다.

### ●등골의 라인

등골 라인을 똑바로 그리게 되면 로봇처럼 뻣뻣하고 부자연스러운 느낌이 생기게 됩니다. 등골은 매끄러운 S자 커브를 넣어 그리도록 합시다. 배 부분은 쏙 들어가게 하지 않고, 앞을 향해 살짝 몸을 젖히듯 그리는 편이 자연스럽습니다.

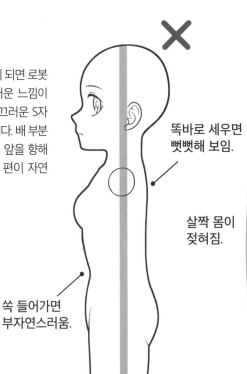

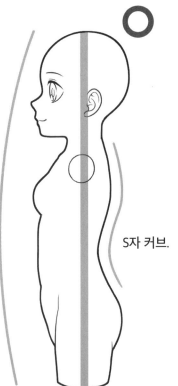

똑바로 세우면 뻣뻣해 보임.

살짝 몸이 젖혀짐.

쏙 들어가면 부자연스러움.

S자 커브.

## ●몸의 부위와 근육의 위치

예를 들면, 똑바로 선 경우에 어깨는 중심선보다 뒤로 가게 됩니다. 목에는 승모근이 있어서 사선(여덟 팔[八]자 형태의 선)으로 어깨와 이어집니다. 선 자세가 부자연스러울 때는 몸 부위와 근육 위치가 맞는지 아래 그림을 보면서 확인해봅시다.

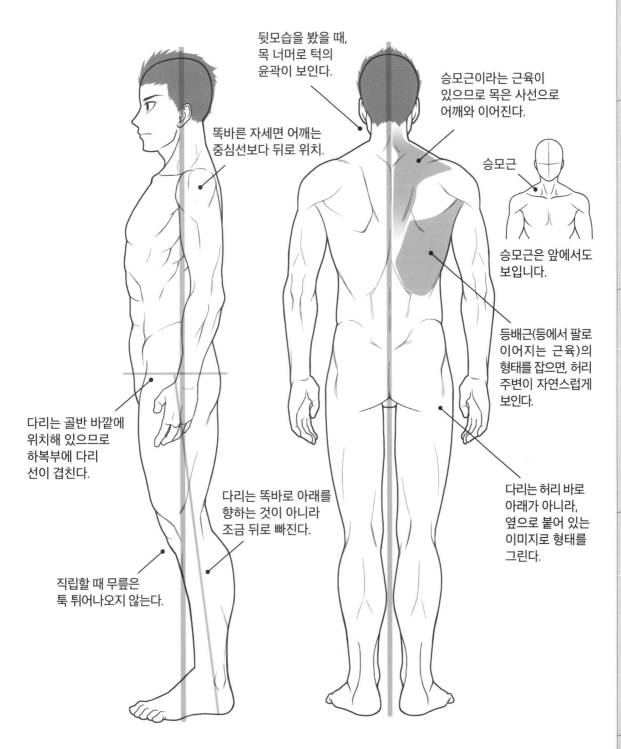

뒷모습을 봤을 때, 목 너머로 턱의 윤곽이 보인다.

승모근이라는 근육이 있으므로 목은 사선으로 어깨와 이어진다.

똑바른 자세면 어깨는 중심선보다 뒤로 위치.

승모근

승모근은 앞에서도 보입니다.

등배근(등에서 팔로 이어지는 근육)의 형태를 잡으면, 허리 주변이 자연스럽게 보인다.

다리는 골반 바깥에 위치해 있으므로 하복부에 다리 선이 겹친다.

다리는 똑바로 아래를 향하는 것이 아니라 조금 뒤로 빠진다.

다리는 허리 바로 아래가 아니라, 옆으로 붙어 있는 이미지로 형태를 그린다.

직립할 때 무릎은 툭 튀어나오지 않는다.

## 앉은 자세 그리기

의자나 바닥에 앉은 자세는 주로 편안하게 쉬는 장면에서 많이 나오는데, 「머리 높이를 어느 정도 잡으면 좋을지 모르겠다」, 「다리가 복잡해서 어렵다」 등으로 고민하는 사람도 많을 것입니다. 묘사의 요령을 파악해봅시다.

### ●의자에 앉았을 때의 머리 높이

의자에 앉은 경우, 좌면의 높이나 앉는 방식에 따라 차이가 있지만 대략적으로 「서 있는 사람의 4분의 3 정도의 높이」로 그리면 자연스럽습니다.

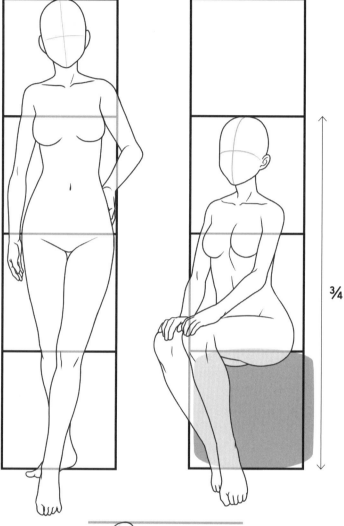

¾

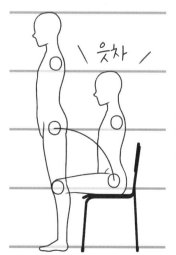

공공장소에 놓인 의자는 「평균적인 신장의 사람이 무릎을 굽혔을 때 무난하게 앉을 수 있는 높이」로 되어 있을 때가 많습니다.

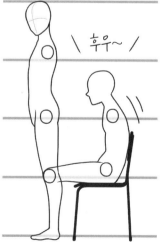

편하게 등받이에 몸을 기대면 그만큼 머리 위치는 살짝 낮아집니다.

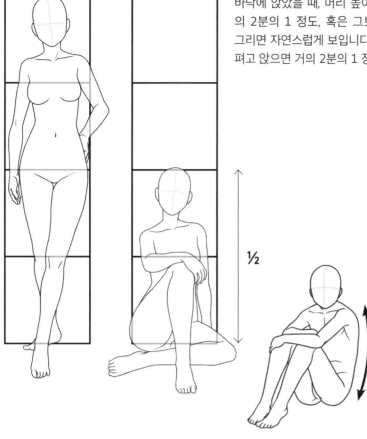

바닥에 앉았을 때, 머리 높이는 섰을 때의 2분의 1 정도, 혹은 그보다 아래로 그리면 자연스럽게 보입니다. 등을 곧게 펴고 앉으면 거의 2분의 1 정도 됩니다.

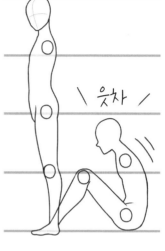

½

무릎을 모으고 등을 굽혀 앉으면 2분의 1보다 머리가 더 아래로 내려가게 됩니다.

## ●그리는 요령······허벅지는 뒤로 그린다

우선 몸통을 그리고, 그다음에 「무릎부터 아래」를 그립니다. 그리고 몸통과 무릎 아래를 잇듯 허벅지를 그리면 자세 형태를 잡기 쉽습니다. 몸통이나 허벅지가 이상한 느낌으로 길어지는 실수를 줄일 수 있지요.

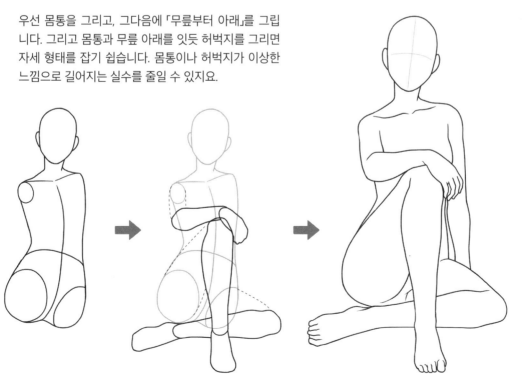

●정면으로 앉은 포즈 그리기

앞 페이지에서 살펴본 요령을 바탕으로 의자에 앉은 포즈를 그려봅시다. 우선 몸통의 형태를 잡고, 골반과 다리가 붙은 부분을 그립니다. 그다음에 「무릎부터 아래」를 그리고 나서 몸통과 무릎을 잇게 허벅지를 그립니다.

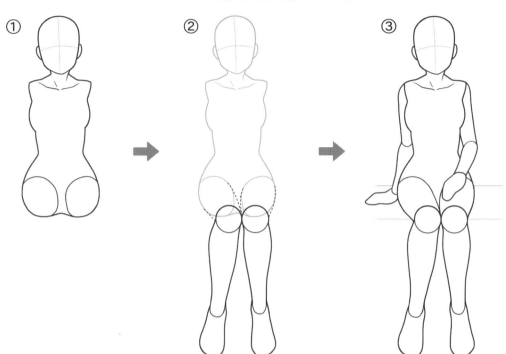

털썩 주저앉았을 때, 「몸통→무릎」의 순서대로 그리고, 나머지 다리 부분을 마저 그리도록 합시다.

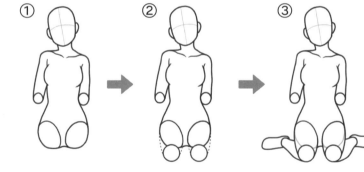

정면에서 본 허벅지는 짧게 보이지만 저도 모르게 길게 그리는 실수를 할 때가 많습니다. 이를 방지하기 위해 우선 무릎의 위치를 정해두는 것이 중요합니다.

먼저 위치를 정한다.

## ●쪼그려 앉는 포즈 그리기

쪼그려 앉는 포즈는 선 포즈와 같은 손발 부위의 비율로 그리면 위화감이 생기기 마련입니다. 직접 거울 앞에 쪼그려 앉아보고 왜 위화감이 생기는지 확인해보는 것이 좋아요.

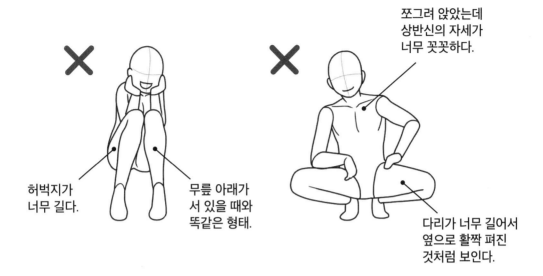

쪼그려 앉았는데 상반신의 자세가 너무 꼿꼿하다.

허벅지가 너무 길다.

무릎 아래가 서 있을 때와 똑같은 형태.

다리가 너무 길어서 옆으로 활짝 펴진 것처럼 보인다.

쪼그려 앉았을 때 다리는 정면에서 보면 짧게 보이고, 몸의 체중으로 인해 허벅지와 종아리의 형태가 변하게 됩니다. 그 외로 쪼그려 앉은 포즈에서만 볼 수 있는 특징을 하나씩 확인해 봅시다.

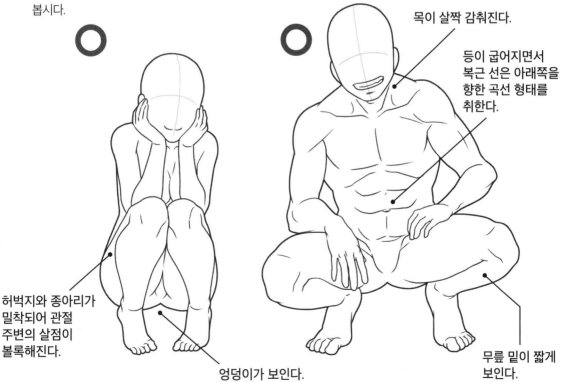

목이 살짝 감춰진다.

등이 굽어지면서 복근 선은 아래쪽을 향한 곡선 형태를 취한다.

허벅지와 종아리가 밀착되어 관절 주변의 살점이 볼록해진다.

엉덩이가 보인다.

무릎 밑이 짧게 보인다.

## 손과 팔의 묘사

손과 팔의 몸짓은 캐릭터를 매력적으로 보이게 하는 중요한 요소입니다. 그렇기에 「그리기가 어렵다!」라고 느끼는 사람도 많은 부분이기도 하지요. 더욱 자연스럽게 그리기 위한 포인트를 확인해봅시다.

### ●앞으로 내민 손 그리기

앞으로 내민 손은 팔 부분의 묘사가 어렵습니다. 먼저 손바닥을 그리고, 어깨와 손을 잇는 팔을 그리면 실수를 줄일 수 있습니다. 손바닥을 실제보다 크게 그려서 원근감과 박력을 강조하는 것이 요령입니다.

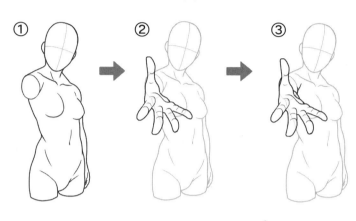

### ●위로 올린 팔의 표현

팔을 위로 올린 포즈는 그리기에 익숙하지 않으면 로봇처럼 뻣뻣한 묘사가 되기 쉽습니다. 팔에 연동하는 몸 움직임을 잘 잡아 그리면 자연스러운 인상을 줄 수 있습니다.

팔만 위로 들면 부자연스러운 인상을 준다.

상반신은 반대쪽으로 기운다.

허리의 잘록한 부분에 좌우 차이가 생긴다.

팔을 위로 들면 어깨와 쇄골도 올라간다.

골반은 쇄골 및 어깨와 반대로 기울기 쉽다.

한쪽 다리를 축으로 해서 균형을 잡을 때가 많다.

## ●팔꿈치의 높이

팔꿈치는 팔을 똑바로 내릴 때가 제일 위치가 낮고, 손을 앞으로 올릴 때 동작을 하면 높게 올라간다.

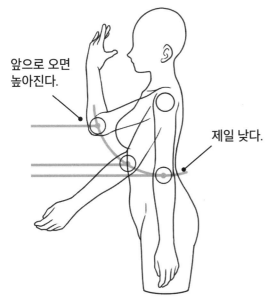

앞으로 오면
높아진다.

제일 낮다.

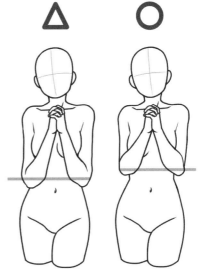

손이 앞으로 오는 동작으로 팔꿈치 위치가 낮아지면 위화감이 생깁니다. 개인의 체격이나 팔 길이에 따라 낮아질 때도 있지만, 기본적으로 「팔을 내렸을 때보다는 높다」라고 알아두면 그리기 더 자연스러워질 거예요.

가슴을 활짝 펴고 팔을 몸 옆에 댄 포즈라면 팔꿈치의 위치가 내려갑니다. 팔을 완전히 내렸을 때와 거의 비슷한 높이가 됩니다.

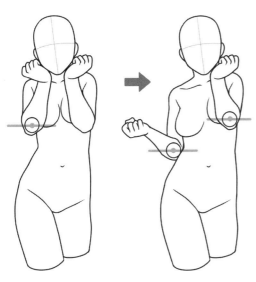

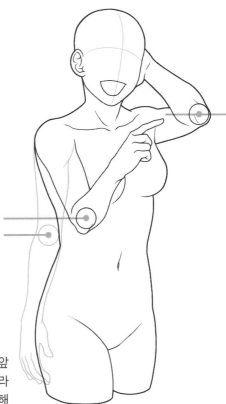

잘 이해가 가지 않는다면 거울 앞에서 포즈를 취해서 움직임에 따라 변하는 팔꿈치의 높이를 확인해 보면 좋습니다.

# 친구 포즈 그리는 법

## 친구다운 느낌을 그리는 요령

그리기의 기본을 배웠으니, 이제 「친구」 포즈를 그리도록 해봅시다. 여러 명의 캐릭터를 어떻게 그려야 친구답게 보이게 될까요.

어쩐지 서먹서먹하게 보이는 예. 거리는 가깝지만, 어딘가 타인 사이 같은 분위기가 느껴집니다.

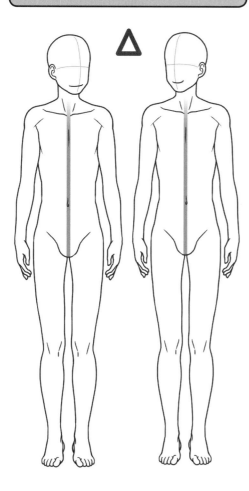

### 문 제 점

- 뻣뻣하게 선 딱딱한 인상.
- 얼굴만 돌려서 이야기하고 있다.
- 어떤 상황인지 알 수가 없다.

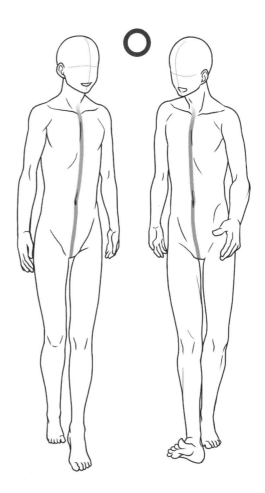

손과 발에 움직임을 넣어 걸으면서 대화하는 장면을 만들어봅시다. 친한 사람과 대화할 때는 얼굴만이 아닌 몸도 상대 쪽으로 향하게 됩니다. 캐릭터의 포즈를 똑같지 않게 하면 더욱 자연스러운 인상을 줄 수 있습니다.

### 개 선 점

- 어떤 상황인지 정해놓고 그린다.
- 얼굴만이 아니라 몸도 상대쪽으로 향한다.
- 포즈를 동일하게 하지 않고 변화를 준다.

어제
진짜 재밌는 일이
있었는데~.

무슨 일?

걸으면서 대화하는 장면에 대사를 넣은 예.
이야기로 분위기가 달아오르면 서로의 거리
가 더욱 가까워집니다. 더욱 친한 분위기를
내려면 어떻게 해야 좋을까요.

서로의 등에 손을 대서 친근함을 강조합
니다. 아주 즐거운 대화를 나누고 있음
을 드러내기 위해 상반신에 큰 움직임을
줍니다. 상반신 움직임에 맞춰서 다리도
보폭을 크게 하고, 무릎을 밖으로 향하
게 합니다. 이렇게 하면 허물없는 친구
사이의 분위기가 표현되지요.

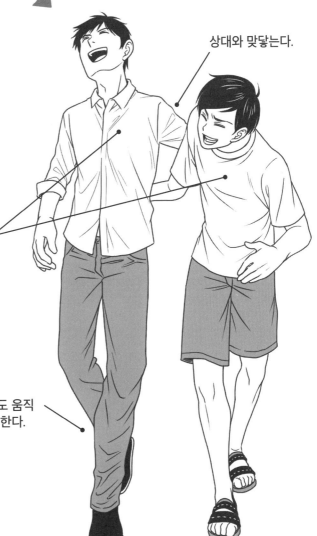

상대와 맞닿는다.

상반신 움직임을
크게 한다.

다리에도 움직
임을 더한다.

여기서는 걸으면서 대화하는 장면을 그렸
는데, 그 외에도 다양한 상황을 그리고 싶
을 거예요. 이 책에 실린 포즈를 트레이스
하거나 따라 그려서 조금씩 감각을 익혀
보도록 합시다.

## 몸의 두께와 원근법

캐릭터끼리 친하게 접하는 장면에서는 몸의 두께를 잘 잡아 그리면 자연스러운 인상을 주게 됩니다. 손발의 원근감에 대해서 살펴봅시다.

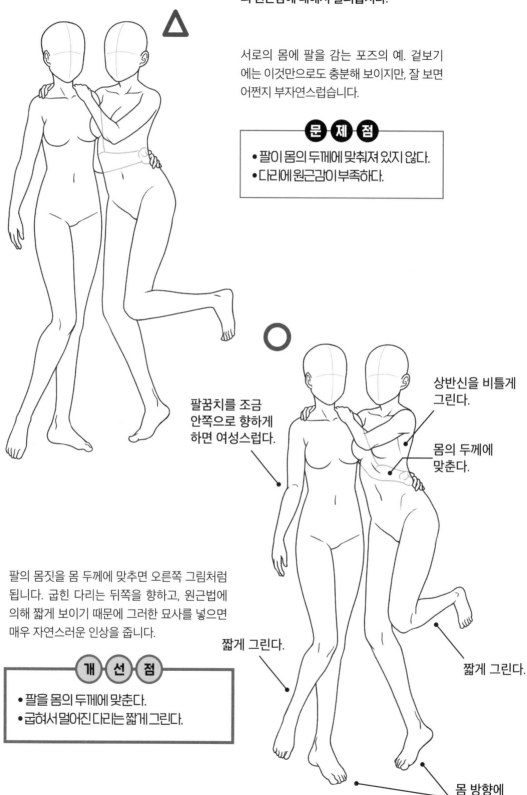

서로의 몸에 팔을 감는 포즈의 예. 겉보기에는 이것만으로도 충분해 보이지만, 잘 보면 어쩐지 부자연스럽습니다.

### 문 제 점

- 팔이 몸의 두께에 맞춰져 있지 않다.
- 다리에 원근감이 부족하다.

팔꿈치를 조금 안쪽으로 향하게 하면 여성스럽다.

상반신을 비틀게 그린다.

몸의 두께에 맞춘다.

팔의 몸짓을 몸 두께에 맞추면 오른쪽 그림처럼 됩니다. 굽힌 다리는 뒤쪽을 향하고, 원근법에 의해 짧게 보이기 때문에 그러한 묘사를 넣으면 매우 자연스러운 인상을 줍니다.

### 개 선 점

- 팔을 몸의 두께에 맞춘다.
- 굽혀서 멀어진 다리는 짧게 그린다.

짧게 그린다.

짧게 그린다.

몸 방향에 맞춘다.

## 캐릭터끼리의 거리감

장면이나 포즈에 따라서는 캐릭터끼리의 거리가 벌어질 때가 있습니다. 캐릭터끼리의 거리감이 자연스럽게 보이도록 묘사해봅시다.

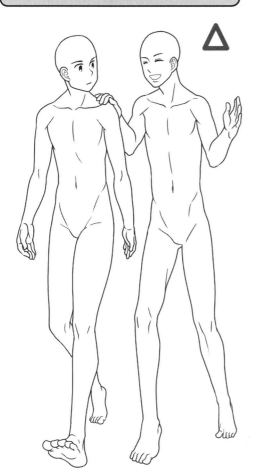

친구가 뒤에서 말을 거는 장면. 오른쪽 캐릭터는 왼쪽 캐릭터보다 뒤에 있어야 하는데, 바로 옆에서 걷는 듯한 위화감을 조성하고 있지요.

### 문 제 점

• 캐릭터의 전후 거리감이 표현되지 않고 있다.

오른쪽 캐릭터를 조금 작게 그리고, 캐릭터끼리의 거리감을 표현한 예. 키나 카메라 렌즈도 영향을 주기 때문에 실제로는 「뒤편에 있는 사람이 반드시 작다」라고 할 수는 없습니다. 그러나 일러스트 표현에서는 뒤편에 있는 인물을 작게 그리는 편이 거리감을 살려 표현할 수 있습니다.

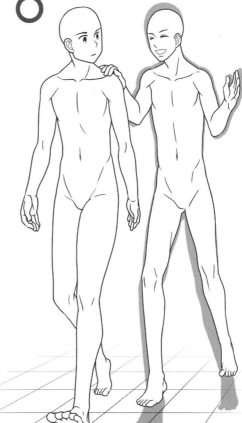

### 개 선 점

• 뒤편의 인물을 작게 그린다.
• 투시도(원근법) 바닥을 그려서, 발이 땅에 딱붙게한다.

## 포즈의 응용

이 책에 실린 포즈를 참고하면서 자신만의 것으로 응용해봅시다. 포즈를 조금 바꾸기만 해도 폭넓은 장면 표현이 가능해집니다.

서로 마주 보며 손을 맞댄 포즈. 서로 마주하는 시선이 마음이 통한다는 느낌을 줍니다. 여기서 약간의 응용을 더하면 슬픔이나 기쁨을 표현할 수 있습니다.

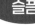
슬픔

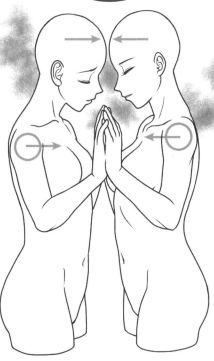

머리의 각도를 조금 앞으로 기울이고, 어깨를 안쪽으로 넣듯 그리면 조용하면서 차분한 인상의 포즈가 나옵니다. 표정에 따라 슬픔 외의 포즈로도 살릴 수 있어요.

기쁨

어깨를 들고 손의 위치를 조금 위로 올립니다. 거기에 하반신을 조금 밖으로 빼면 움직임이 느껴지는 포즈가 됩니다. 기쁨이나 즐거운 기분을 살릴 수 있지요.

# 친구 포즈의 기본

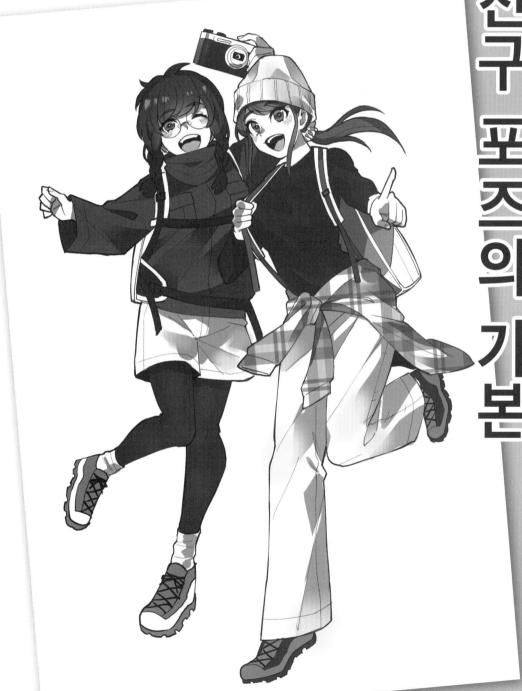

# 01 선 자세

나란히 서기 1

**0101_01a**

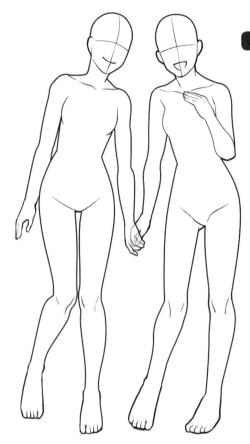

나란히 서기 2

**0101_02a**

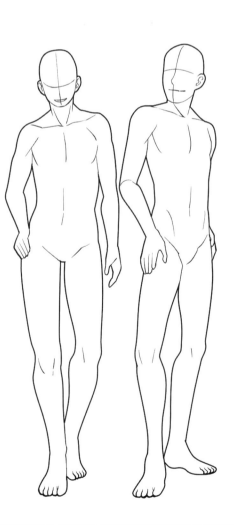

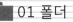

### 한껏 신난 모습 1

**0101_03a**

이 포즈를 살린 일러스트의 작법 예시가 P.27

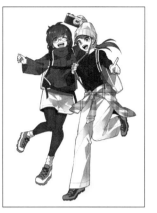

### 한껏 신난 모습 2

**0101_04a**

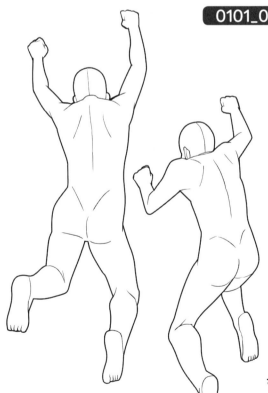

### 한껏 신난 모습 3

**0101_05a**

# 01 선 자세

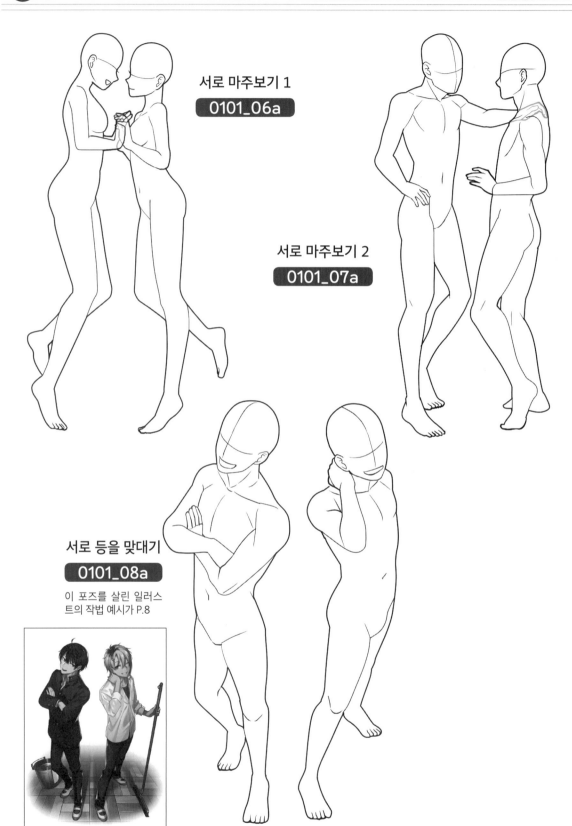

서로 마주보기 1
**0101_06a**

서로 마주보기 2
**0101_07a**

서로 등을 맞대기
**0101_08a**

이 포즈를 살린 일러스트의 작법 예시가 P.8

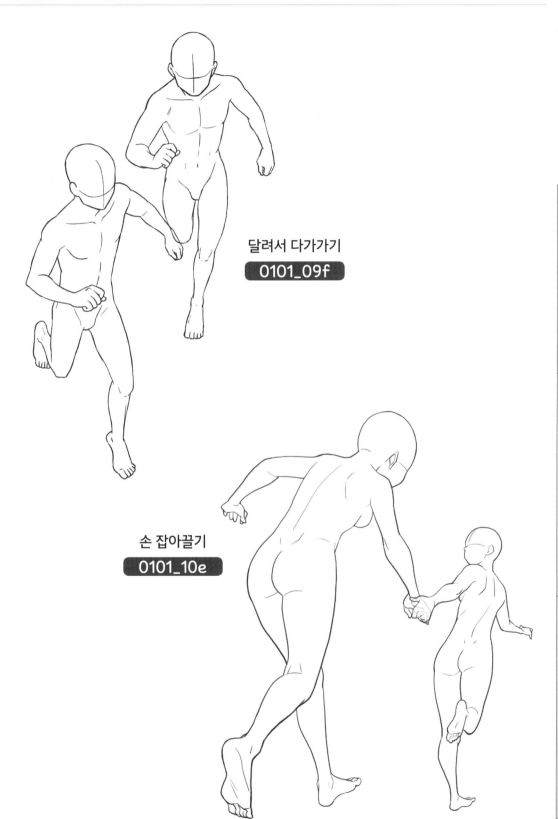

달려서 다가가기

**0101_09f**

손 잡아끌기

**0101_10e**

# 01 선 자세

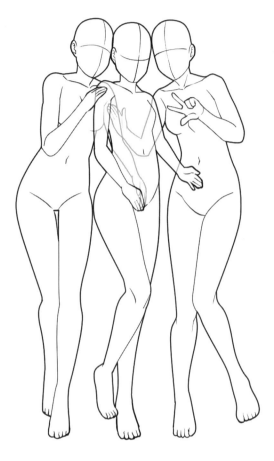

**바짝 다가붙기**

0101_11a

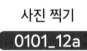
**사진 찍기**

0101_12a

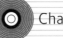 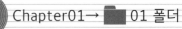

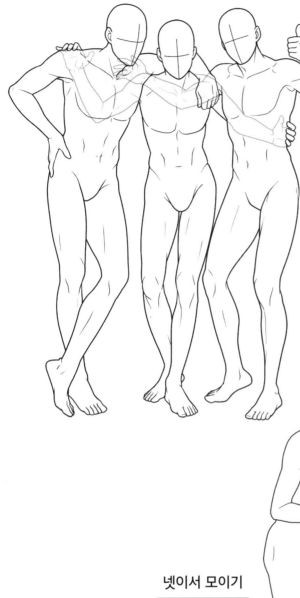

셋이서 어깨동무하기

`0101_13b`

넷이서 모이기

`0101_14b`

# 02 앉은 자세

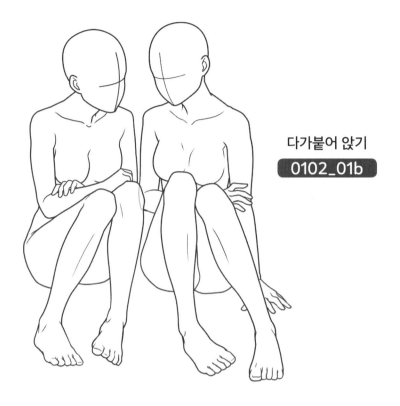

다가붙어 앉기

0102_01b

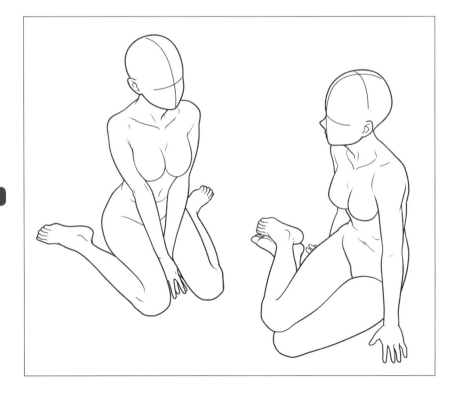

살짝 하이앵글

0102_02b

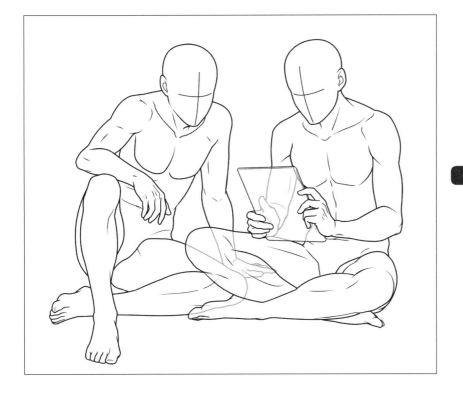

같이 보기

**0102_03b**

불량스럽게 앉기

**0102_04b**

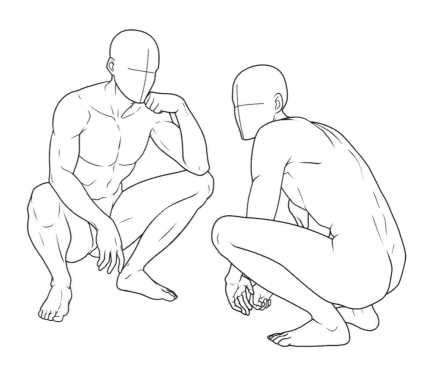

## 02 앉은 자세

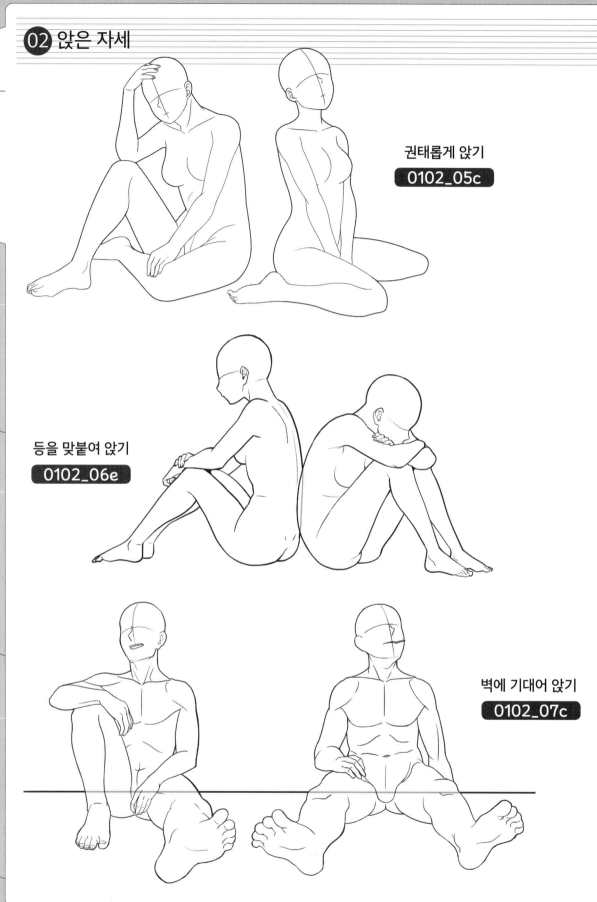

권태롭게 앉기
**0102_05c**

등을 맞붙여 앉기
**0102_06e**

벽에 기대어 앉기
**0102_07c**

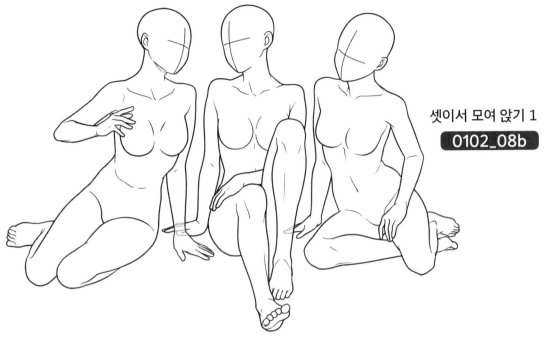

셋이서 모여 앉기 1

`0102_08b`

셋이서 모여 앉기 2

`0102_09b`

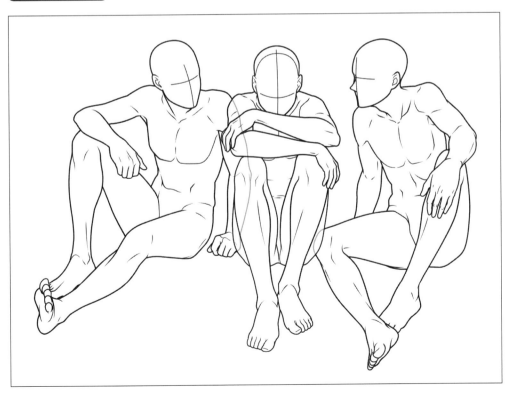

## 02 앉은 자세

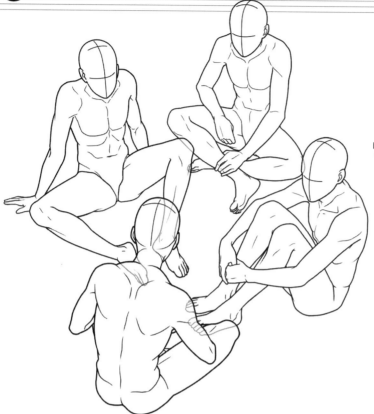

넷이서 모여 앉기 1
(살짝 하이앵글)
**0102_10b**

언덕 위
**0102_11b**

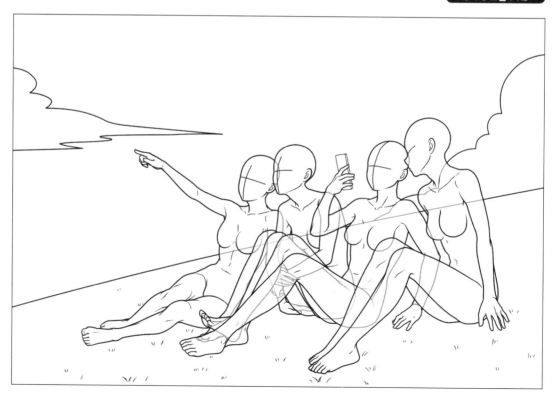

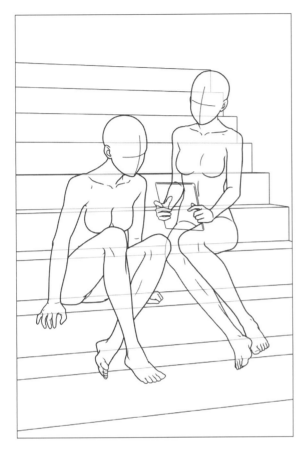

계단에 앉기 1

**0102_12b**

계단에 앉기 2

**0102_13b**

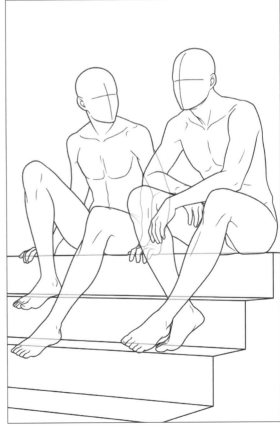

## 03 의자 · 소파

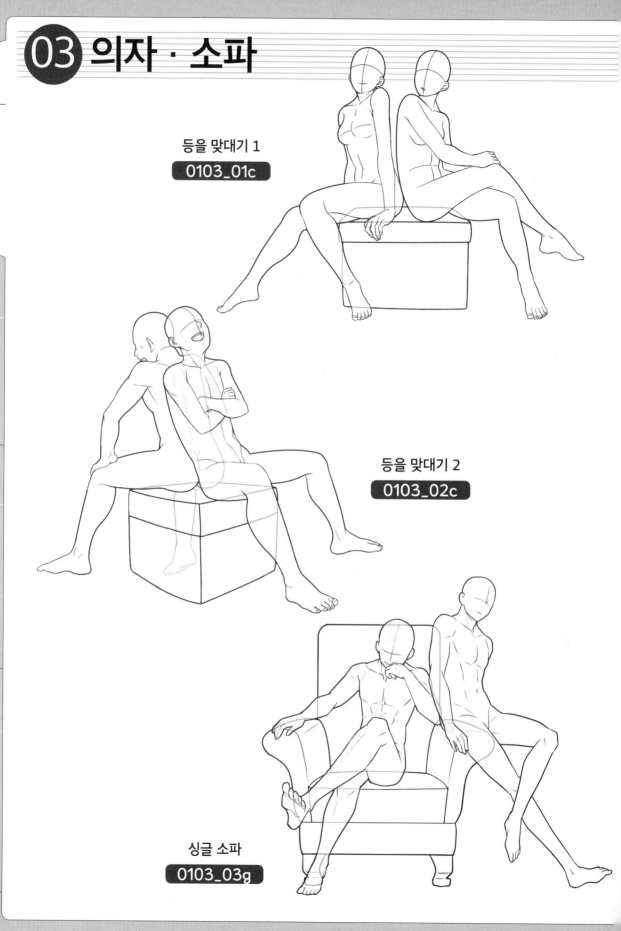

등을 맞대기 1
`0103_01c`

등을 맞대기 2
`0103_02c`

싱글 소파
`0103_03g`

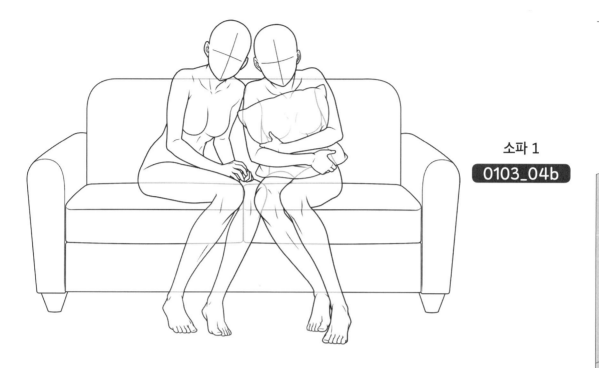

소파 1
**0103_04b**

소파 2
**0103_05b**

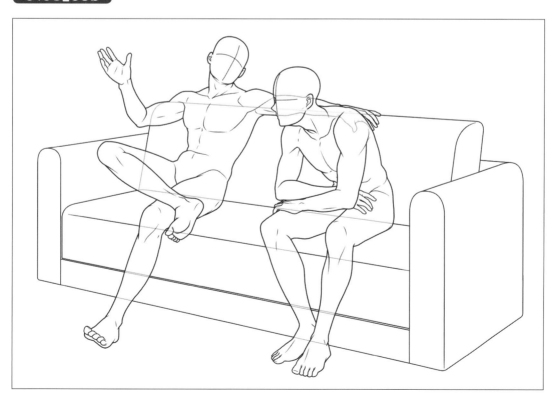

# 03 의자 · 소파

소파 3
**0103_06b**

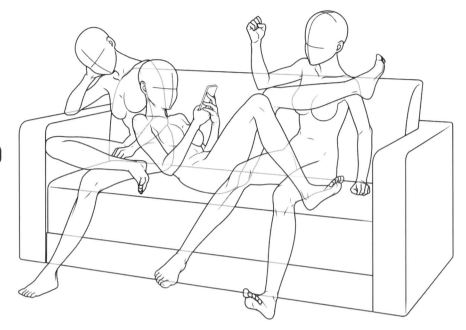

소파 4
**0103_07b**

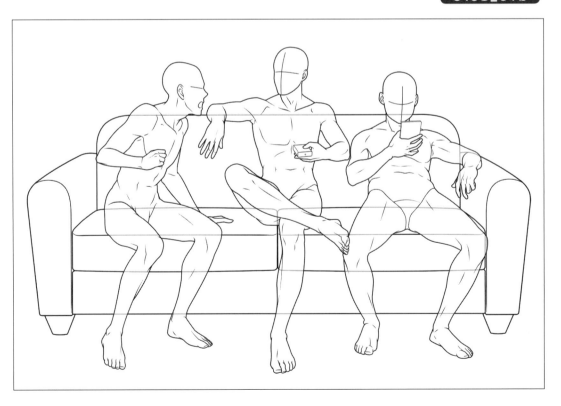

제 **1** 장 친구 포즈의 기본

제 **2** 장 학교생활 장면

제 **3** 장 친구들과 보내는 일상

제 **4** 장 드라마틱한 장면

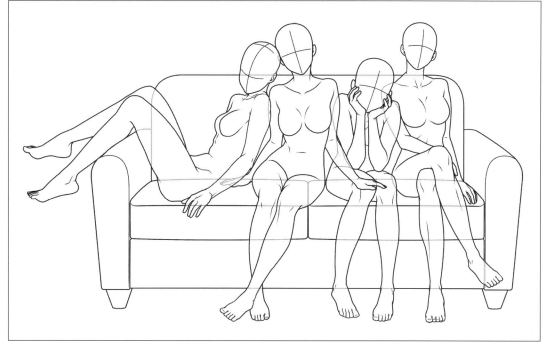

소파 5

0103_08b

소파 6

0103_09b

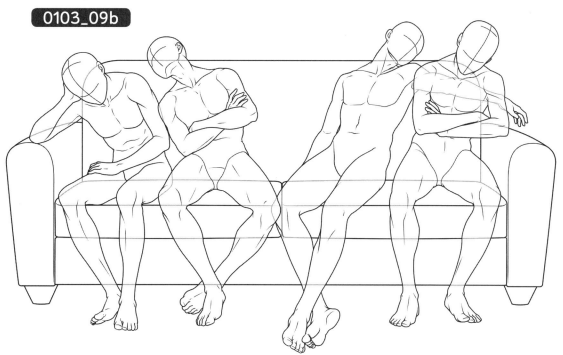

# 04 대화 장면

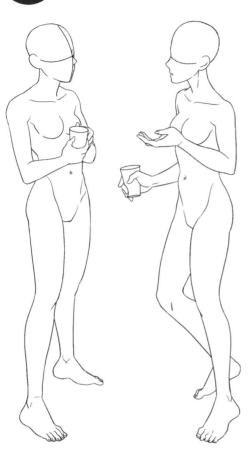

서서 이야기하기 1

0104_01d

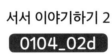

서서 이야기하기 2

0104_02d

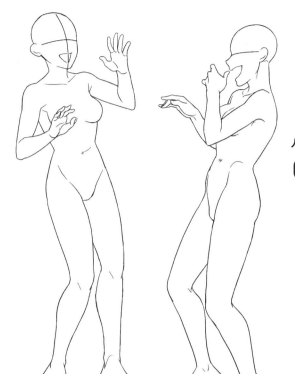

서서 이야기하기 3

0104_03d

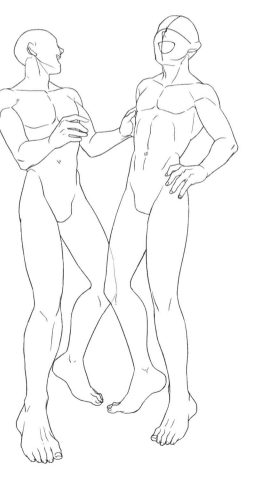

서서 이야기하기 4

0104_04d

## 04 대화 장면

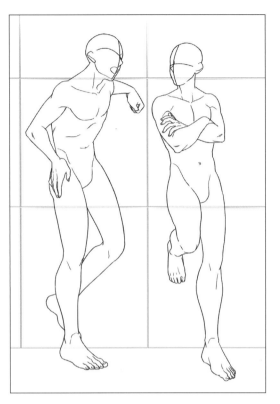

벽에 기대어 대화하기

0104_05d

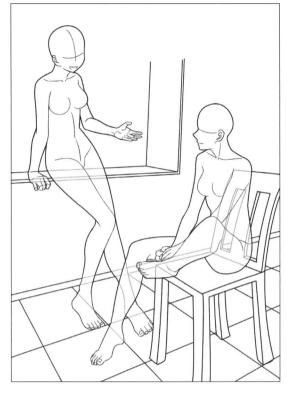

창가에서 대화하기

0104_06c

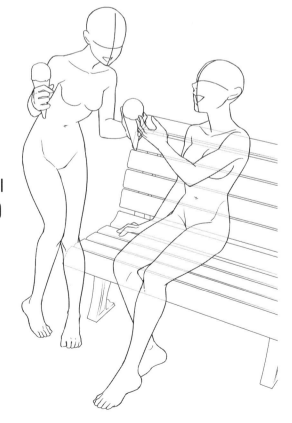

벤치에서 대화하기

0104_07d

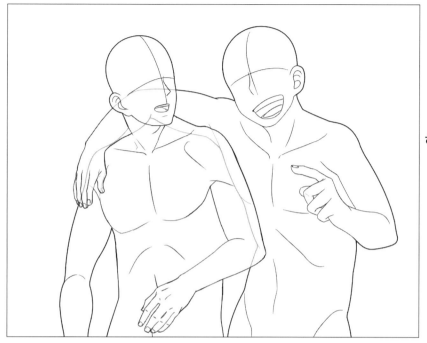

허물없이 대화하기 1

0104_08c

허물없이 대화하기 2

0104_09e

 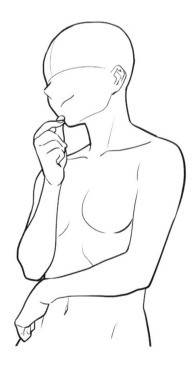

## 04 대화 장면

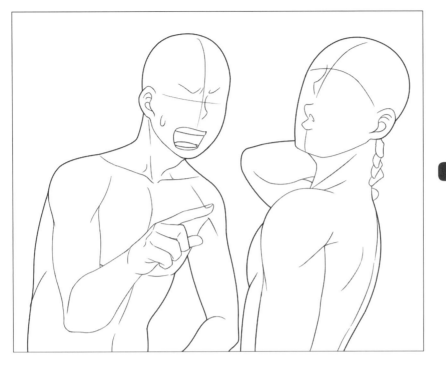

시치미 떼기

0104_10c

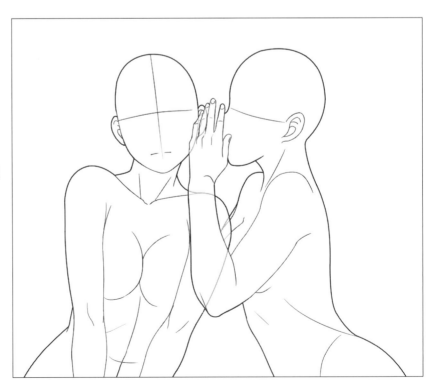

소곤소곤 이야기하기

0104_11c

친한 척하기

0104_12g

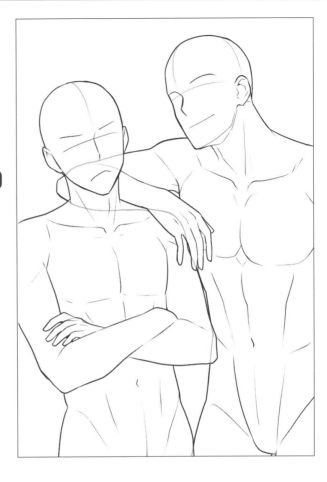

쿡쿡 찌르기

0104_13c

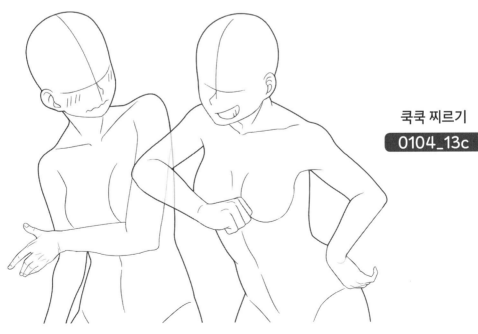

## 04 대화 장면

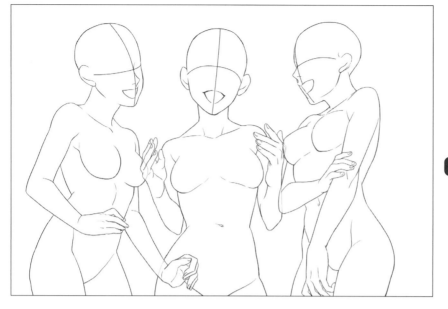

셋이서 대화 1

**0104_14d**

셋이서 대화 2

**0104_15d**

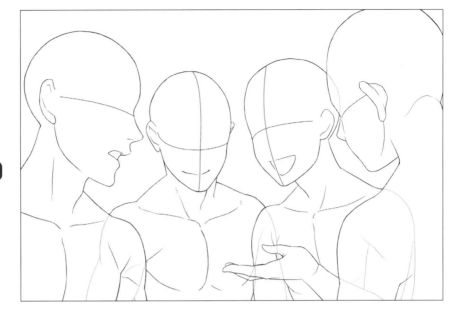

넷이서 대화 1

0104_16d

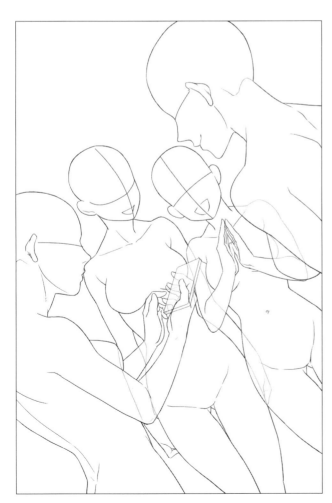

넷이서 대화 2

0104_17d

# 친구 캐릭터 그림 그리는 법

「친구」 일러스트를 그릴 때 제가 신경 쓰는 것은 이 세 가지입니다. 참고해주세요!

⭐ 한 장의 그림이라도 성격과 상황 설정을 어느 정도 정해둔다(표정이나 포즈를 잡기 쉽다).

⭐ 캐릭터의 외모와 성격에 확연한 차이를 둔다(타입을 바꾸는 편이 친구 장면을 만들기 쉽다).

⭐ 부드러운 표정과 포즈, 가까운 거리감(너무 바짝 다가붙지는 않게 한다).

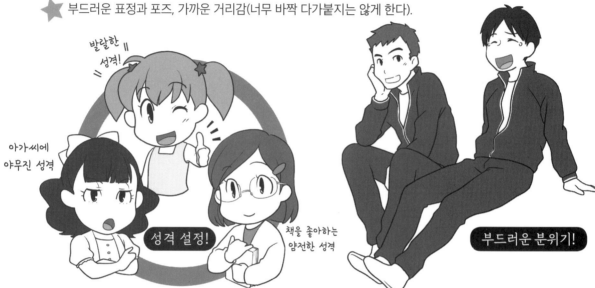

발랄한 성격!

아가씨에 야무진 성격

성격 설정!

책을 좋아하는 얌전한 성격

부드러운 분위기!

우린 친구야!!

엇...

⭐ 미소녀, 미소년이 자아내는 「친근감」도 좋지만, 확연한 특징이 살아 있는 「완전 서로 다른 타입」의 캐릭터의 조합이 더 자연스럽고 우정 이야기가 전개될 것 같아서 개인적으로 좋아합니다!

• 불량 학생과 반장
• 체육계열과 신경질
• 부유한 사람과 가난한 사람
• 호쾌한 성격과 일에 잘 휘말리는 성격

등등.

# 학교생활 장면

# 학교생활 장면을 그리는 요령

## 커뮤니케이션의 「방향」 생각하기

학교생활의 꽃이라고 하면 개성 풍부한 캐릭터들끼리의 커뮤니케이션입니다. 캐릭터들이 이야기하는 순서나 이야기 전개를 적절히 전달하는 핵심 요소는 「방향」에 있습니다.

### ● 행동의 순서는 「오른쪽」에서 「왼쪽」이 전달하기 쉽다

일본의 만화와 소설은 오른쪽 상단에서 왼쪽 하단으로 읽는 것이 일반적입니다. 연극 등에서도 배우가 오른쪽(무대를 향해 오른편)에서 등장하고, 왼쪽(무대를 향해 왼편)으로 물러나는 것이 주류입니다.

응, 왜?

얘!

일본 독자들은 오른쪽에서 왼쪽으로 읽는 것이 익숙해서 일러스트도 「행동을 일으키는 캐릭터」를 오른쪽에, 「반응하는 캐릭터」를 왼쪽에 배치하면 이야기 순서를 전하기 쉽습니다.

얘!

응, 왜?

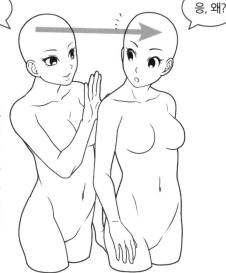

단, 문장이 가로로 적힌 책이나 만화는 왼쪽에서 오른쪽으로 읽어나가야 하므로, 행동을 일으키는 캐릭터를 왼쪽에 배치하는 편이 이야기를 읽기 쉽습니다(이 책도 문장이 가로로 적혀 있으므로, 이러한 구도가 더 보기 쉬울지도 모릅니다). 그 외에도 예외는 있으므로 「항상 오른쪽→왼쪽이 옳다」고는 할 수 없습니다. 이야기를 가장 잘 전달할 수 있는 배치를 염두에 두도록 합시다.

## ●「오른쪽→왼쪽」은 순풍, 「왼쪽→오른쪽」은 역풍

일본 만화나 소설에 익숙한 사람은 「오른쪽→왼쪽」으로 눈을 움직이기 때문에 「오른쪽→왼쪽」의 진행 방향이 속도감과 순풍을 느끼는 시각 효과도 있습니다. 강한 의지나 목표를 향해 달려가는 캐릭터를 그릴 때는 오른쪽에서 왼쪽을 향해 움직이게 하면 이야기의 흐름이 이해하기 쉬워집니다.

반대로 캐릭터가 「왼쪽→오른쪽」으로 움직이는 장면 구성은 역풍을 맞는 것처럼 느껴지게 됩니다. 목표를 향해 등을 돌리거나 도망, 되돌아가는 장면에 잘 어울리지요. 혹은 고전을 면치 못해 좀처럼 앞으로 나아가지 못하는 경우에도 적합합니다.

단, 이러한 방식들은 일본의 세로쓰기 텍스트 만화를 읽기 쉽게 맞춰진 것들로, 모든 일러스트에 해당하는 것은 아닙니다. 반대의 화면 구성이 알맞을 수도 있으므로 그때마다 적절한 방향을 선택하도록 합시다.

## 캐릭터 구분해서 그리기

학교를 무대로 하여 그린 작품에는 또래의 캐릭터가 많이 등장합니다. 머리나 헤어스타일만이 아니라 포즈나 몸매를 구분해서 그리면 캐릭터의 개성을 도드라지게 드러낼 수 있습니다.

### ●포즈나 몸짓으로 구분하기

어떤 성격의 캐릭터를 그리고 싶은지 생각해서 그 캐릭터에 어울리는 포즈를 구상해봅시다.

**외향적**

팔이나 팔꿈치가 바깥으로 향하여 활발함이 드러납니다. 지기 싫어하는 성격이거나 기운이 넘치는 등 외향적인 인상을 주는 포즈입니다.

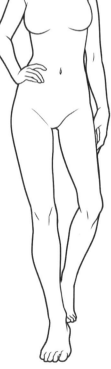

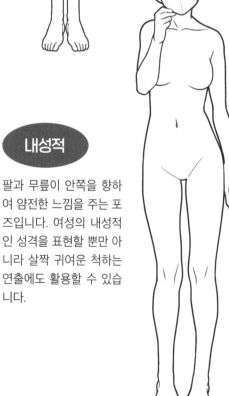

**내성적**

팔과 무릎이 안쪽을 향하여 얌전한 느낌을 주는 포즈입니다. 여성의 내성적인 성격을 표현할 뿐만 아니라 살짝 귀여운 척하는 연출에도 활용할 수 있습니다.

**자신만만**

다리를 앞뒤로 해서 모델처럼 선, 자신만만한 느낌의 포즈. 어른스러운 누님 캐릭터에 잘 어울립니다.

## ●체형으로 구분하기

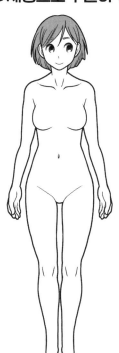

이 책에 수록된 컷은 평균적인 체형으로 표현하고 있습니다. 응용하여 체형을 변화시키면 캐릭터의 표현 폭이 더욱 넓어집니다.

### 근육질

운동을 좋아해서 근육이 붙은 캐릭터. 어깨 폭을 듬직하게 넓히고, 허벅지와 종아리 근육에 울퉁불퉁 느낌을 넣어주면 더욱 효과적입니다.

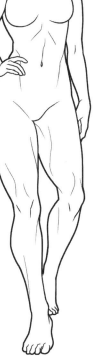

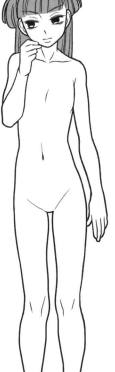

### 가냘픔

호리호리한 체형에 섬세한 인상을 주는 캐릭터입니다. 살이 군더더기가 없어서 몸매의 선이 다소 밋밋합니다. 단순히 손발이 가는 것이 아니라 허리의 잘록한 정도도 심하지 않게 하면 더욱 효과적인 표현이 가능합니다.

### 육감적

섹시한 캐릭터를 그리고 싶을 때는 잘록한 허리와 다소 큰 엉덩이로 S라인을 강조하면 좋습니다. 허벅지나 종아리가 살짝 굵으면서 발목을 가늘게 하면 효과적입니다.

# 01 등교

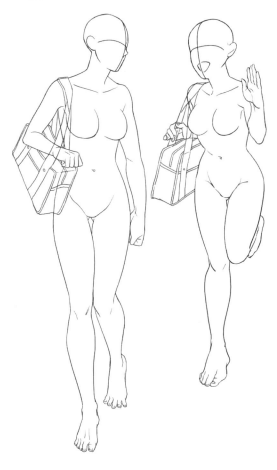

아침에 인사하기 1

0201_01d

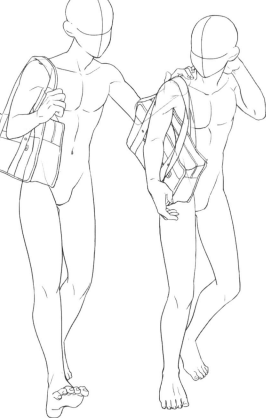

아침에 인사하기 2

0201_02d

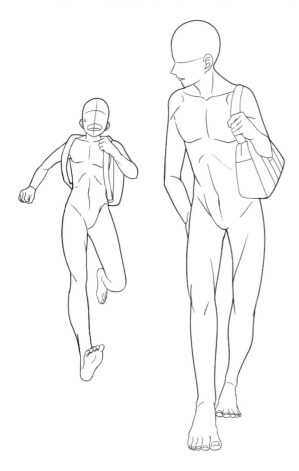

지각이다!

**0201_03c**

이야기하면서 걷기

**0201_04c**

# 02 교실

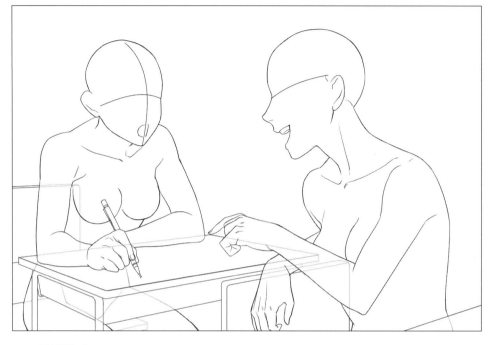

조언하기

0202_01d

성실&불성실

0202_02d

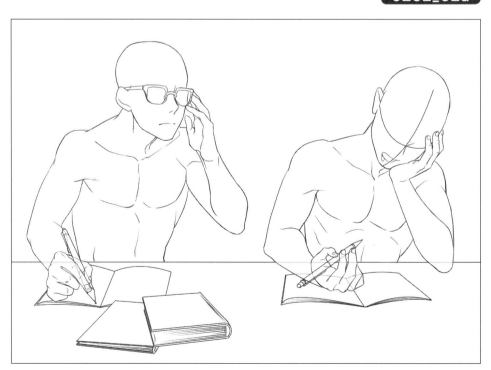

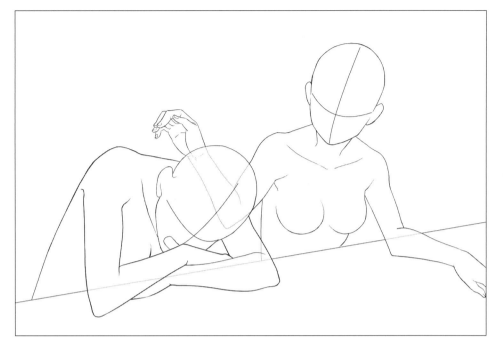

**꾸벅꾸벅 졸기**

`0202_03d`

**의견 나누기**

`0202_04a`

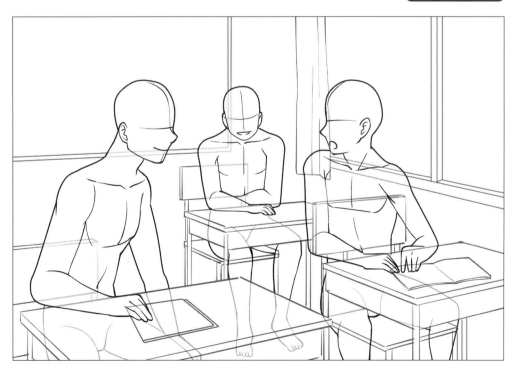

61

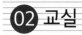

## 02 교실

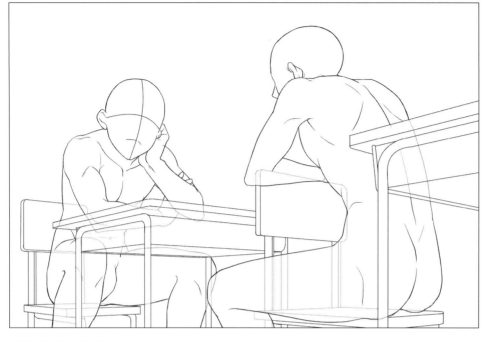

**마주 앉아 대화하기**

`0202_05d`

**잘 가르쳐주기**

`0202_06c`

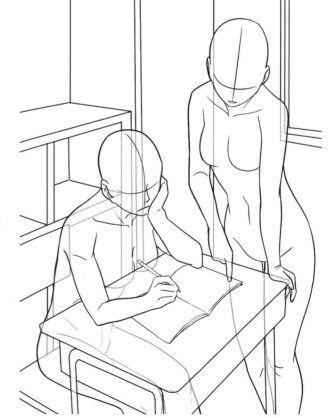

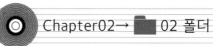

몰래 엿보기

0202_07c

책상에 모여들기

0202_08d

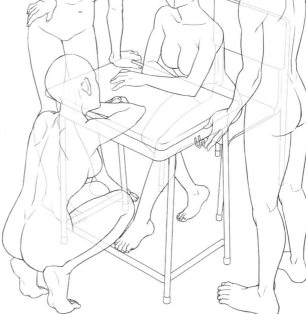

제1장 친구 포즈의 기본

제2장 학교생활 장면

제3장 친구들과 보내는 일상

제4장 드라마틱한 장면

# 03 운동

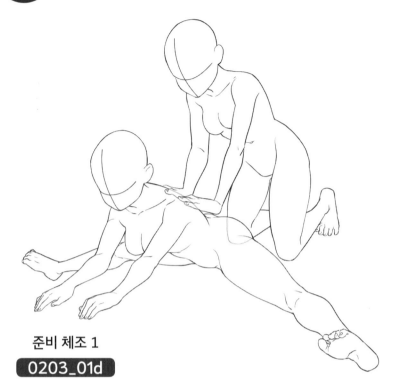

준비 체조 1

0203_01d

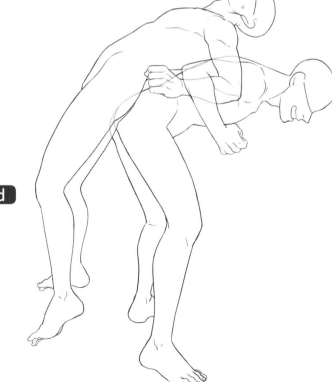

준비 체조 2

0203_02d

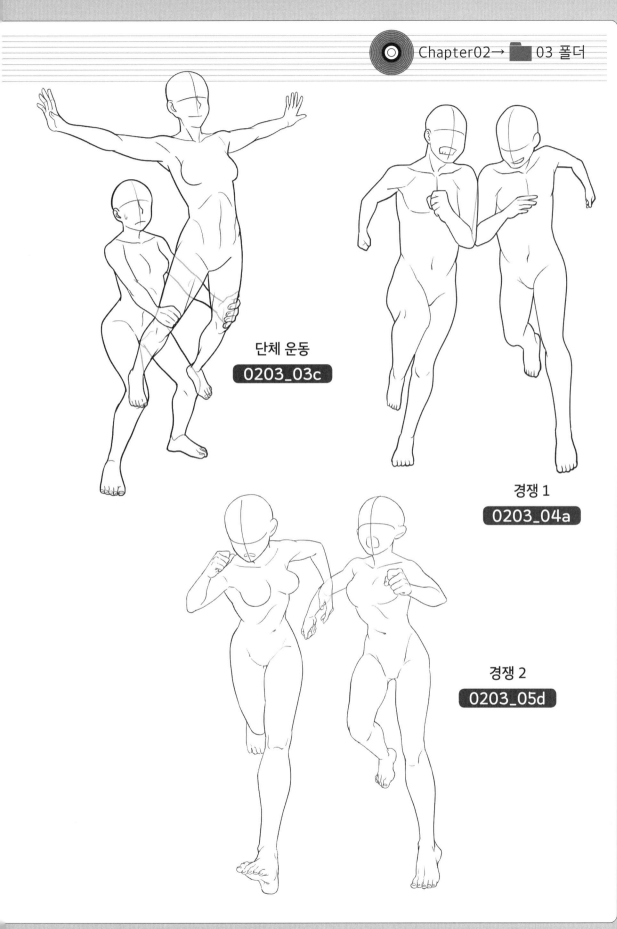

단체 운동
**0203_03c**

경쟁 1
**0203_04a**

경쟁 2
**0203_05d**

제 **1** 장 │ 친구 포즈의 기본

제 **2** 장 │ 학교생활 장면

제 **3** 장 │ 친구들과 보내는 일상

제 **4** 장 │ 드라마틱한 장면

## 03 운동

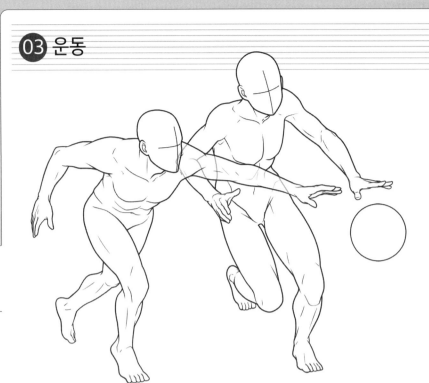

농구

0203_06b

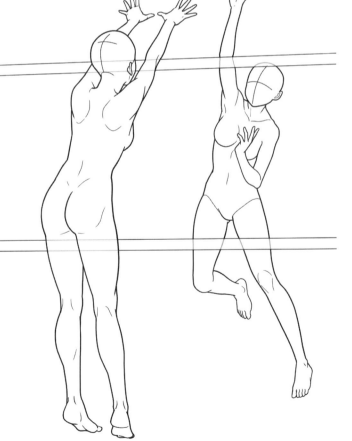

배구

0203_07b

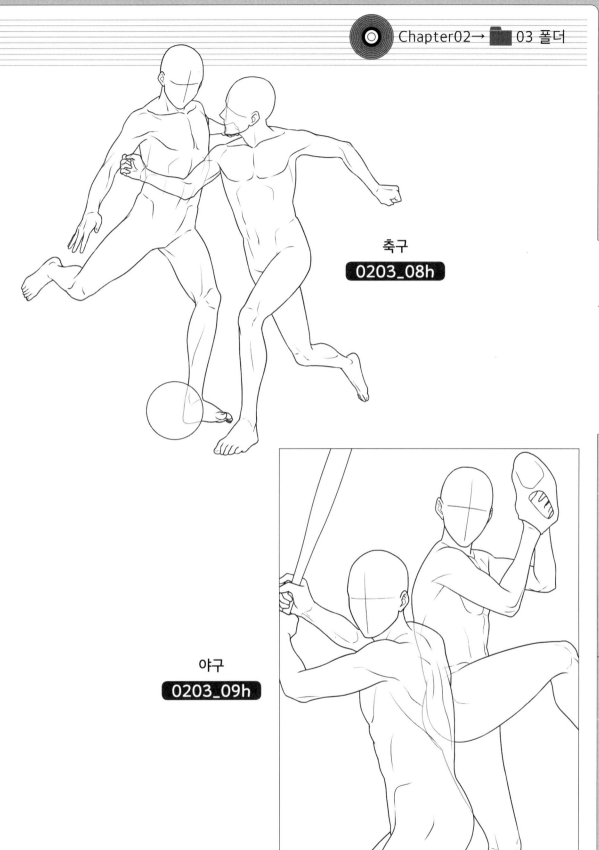

축구
0203_08h

야구
0203_09h

제**1**장 친구 포즈의 기본

제**2**장 학교생활 장면

제**3**장 친구들과 보내는 일상

제**4**장 드라마틱한 장면

# 04 방과 후 · 과외 활동

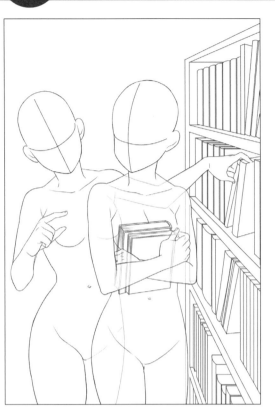

### 도서관 1

**0204_01d**

이 포즈를 살린 일러스트
의 작법 예시가 P.4

### 도서관 2

**0204_02g**

이 포즈를 살린 일러스트
의 작법 예시가 P.53

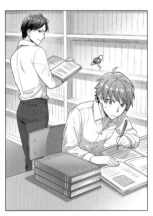

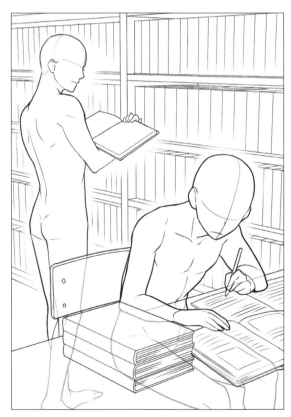

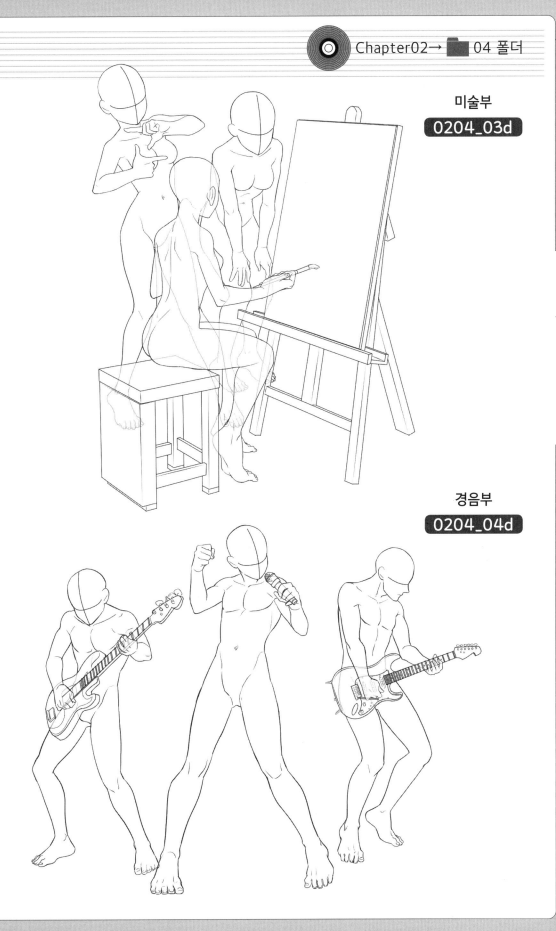

미술부
0204_03d

경음부
0204_04d

제1장 │ 친구 포즈의 기본

제2장 │ 학교생활 장면

제3장 │ 친구들과 보내는 일상

제4장 │ 드라마틱한 장면

**04** 방과 후·과외 활동

학생회 1

**0204_05c**

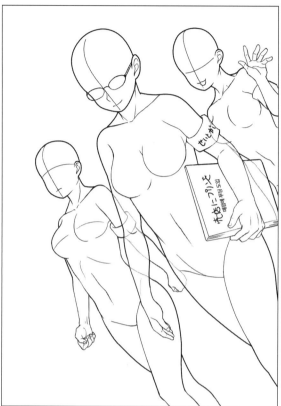

학생회

학생회장

학생회 2

**0204_06g**

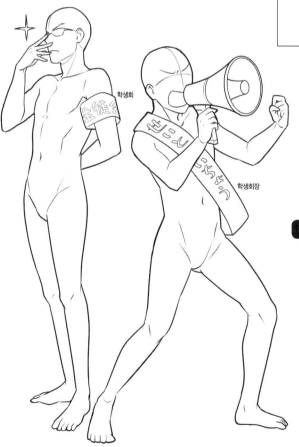

청소 당번 1

**0204_07c**

청소 당번 2

**0204_08c**

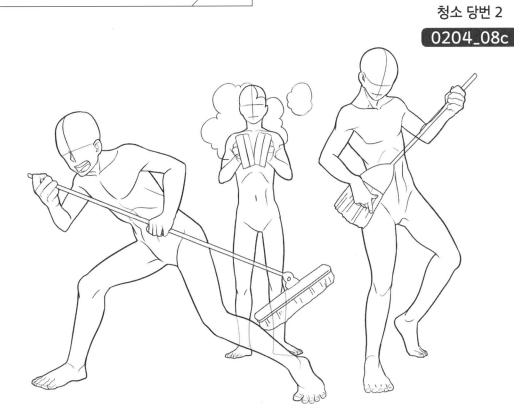

## 04 방과 후·과외 활동

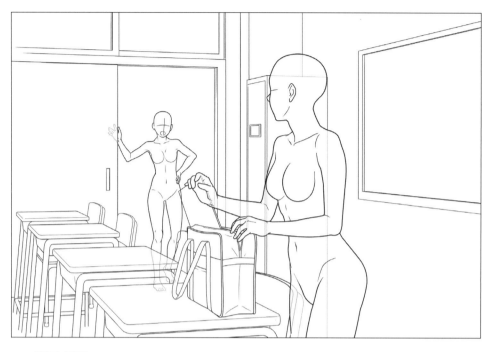

하교 준비

0204_09b

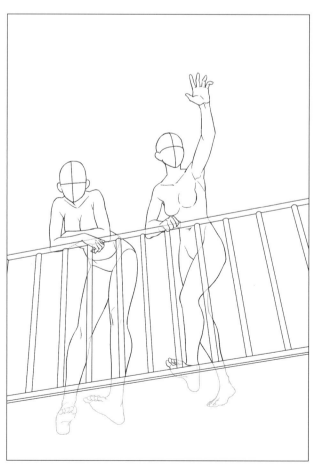

내일 보자!

0204_10d

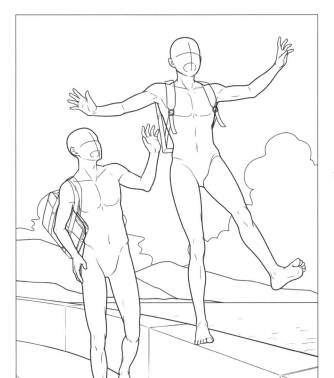

함께하는 하굣길 1

0204_11b

함께하는 하굣길 2

0204_12a

04 방과 후 · 과외 활동

Chapter02→ 📁 04 폴더

제1장 친구 포즈의 기본

제2장 학교생활 장면

제3장 친구들과 보내는 일상

제4장 드라마틱한 장면

길거리 음식 1

0204_13d

길거리 음식 2

0204_14d

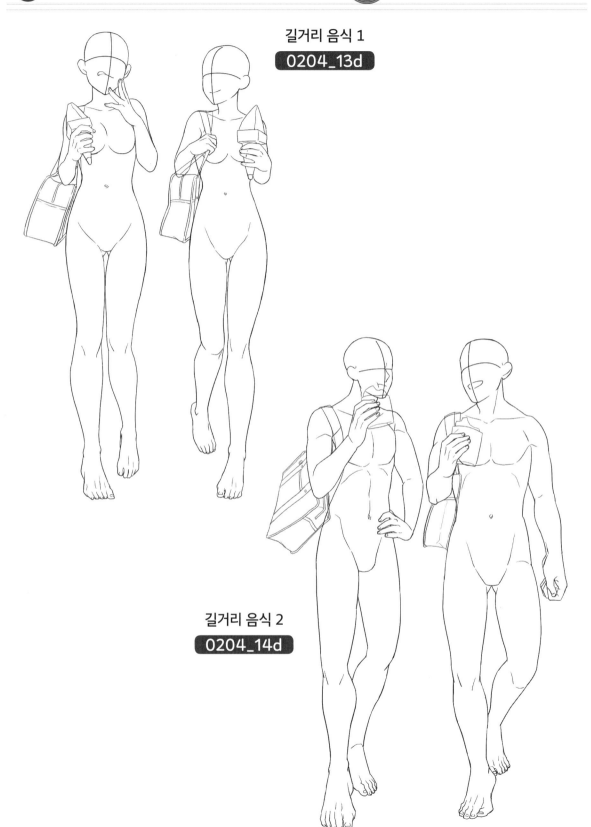

# 친구들과 보내는 일상

# 일상 장면을 그리는 요령

## 장면의 분위기가 전해지는 「연출」 더하기

캐릭터의 일상을 더욱 매력적으로 보이게 하려면 「연출」이 중요합니다. 어떤 장면인지, 두 사람의 사이가 얼마나 좋은지 명확히 느껴지는 연출을 생각해봅시다.

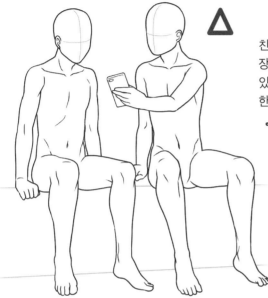

친구에게 스마트폰 화면을 보여주는 장면. 실제로 이런 포즈도 볼 수는 있지만, 일러스트로 표현하면 좀 서먹한 느낌이 들지요.

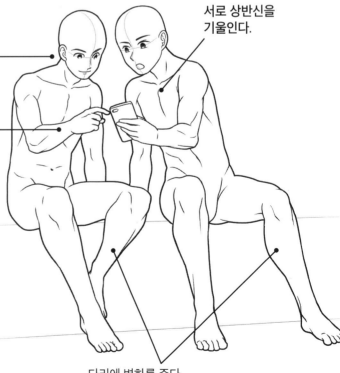

스마트폰을 들여다본다.

손동작을 넣는다.

서로 상반신을 기울인다.

사이 좋은 느낌을 강조하기 위해 더 「연출」을 넣습니다. 조금 과할 정도로 얼굴을 가까이 대어서 「스마트폰을 들여다본다」라는 동작을 확실히 드러나게 했습니다. 가까운 거리감이 친한 사이를 강조하고 있지요.

다리에 변화를 준다.

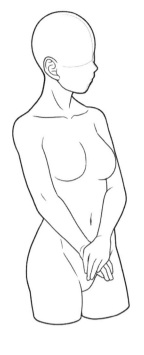
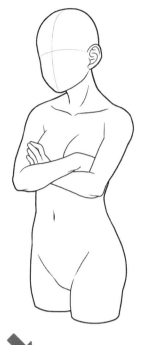

이것은 친구끼리 대화를 나누는 장면입니다. 이 포즈라도 문제는 없지만, 여기서는 「복잡한 이야기를 나누고 있다」라는 분위기가 전해지는 연출을 넣어봅시다.

왼쪽 캐릭터는 머리를 앞으로 기울이고 손을 턱에 댄 포즈를 하여 깊은 상념에 빠진 분위기를 더합니다. 오른쪽 캐릭터는 허공을 올려다보는 몸짓을 취해 뭔가를 떠올리거나 이리저리 머리를 굴리는 등의 분위기를 표현하고 있습니다. 조금 과한 느낌이 있지만, 이런 연출을 넣음으로써 더욱 매력적인 그림이 만들어집니다.

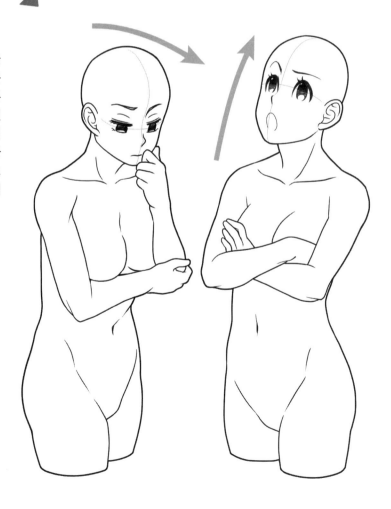

## 느긋한 분위기 표현하기

허물없는 사이의 친구와 있을 때는 편안한 자세를 취하게 됩니다. 뻣뻣하지 않은 포즈로 느긋하게 쉬는 분위기를 표현해봅시다.

누워서 팔로 머리를 지탱하는 포즈의 예. 조금 뻣뻣한 느낌이 나면서 긴장한 것처럼 보입니다.

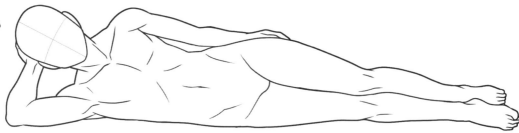

위에서 내려다본 모습. 몸이 거의 일직선이 되어 있어서 균형을 잡기 어렵고, 실제로 이런 자세를 잡는 것 자체가 어렵습니다.

무릎을 조금 앞으로 내밀고 다리를 굽히면, 긴장이 풀려 편히 쉬는 자세가 됩니다.

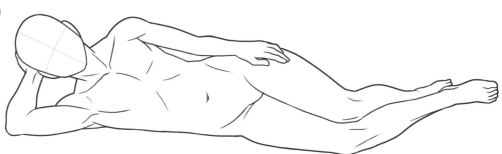

위에서 내려다본 모습. 팔꿈치와 허리, 무릎, 발목 등의 지점이 직선상에 있지 않기에 균형을 잡기 쉬워서 자세를 손쉽게 잡을 수 있습니다.

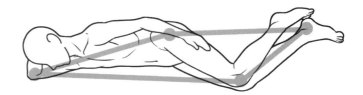

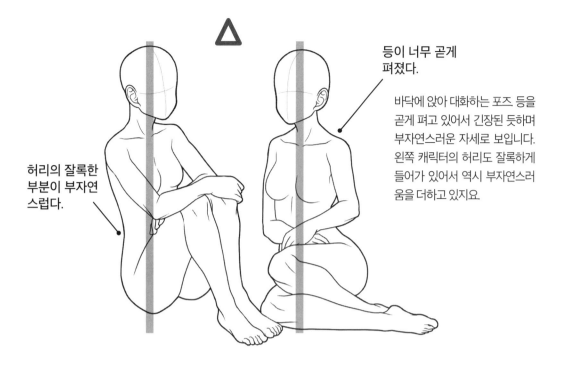

등이 너무 곧게
펴졌다.

바닥에 앉아 대화하는 포즈 등을
곧게 펴고 있어서 긴장된 듯하며
부자연스러운 자세로 보입니다.
왼쪽 캐릭터의 허리도 잘록하게
들어가 있어서 역시 부자연스러
움을 더하고 있지요.

허리의 잘록한
부분이 부자연
스럽다.

왼쪽 캐릭터는 등을 둥그스름하게 굽히고 편하게
앉은 포즈를 취하도록 표현했습니다. 등이 둥글게
튀어나와서 허리가 잘록해지지 않습니다. 오른쪽
캐릭터는 상반신을 기울이고 안쪽 팔에 체중을
실어 부자연스러움을 없앴습니다.

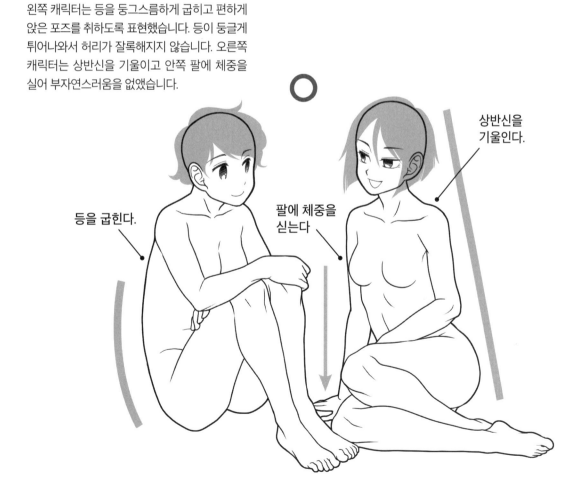

상반신을
기울인다.

등을 굽힌다.

팔에 체중을
싣는다

# 01 일상 장면

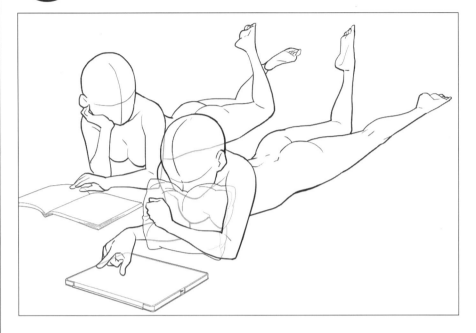

방에서 느긋하게 1

0301_01e

방에서 느긋하게 2

0301_02e

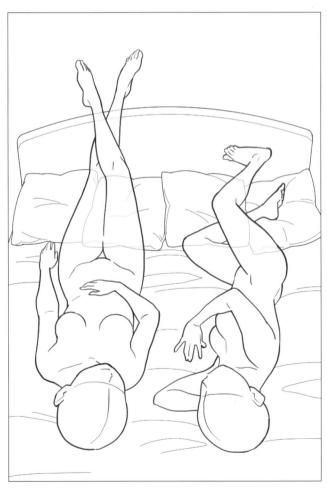

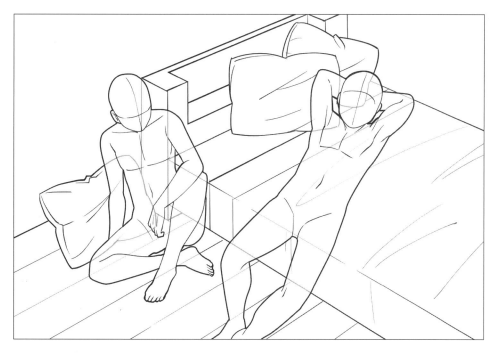

방에서 느긋하게 3

0301_03a

방에서 느긋하게 4

0301_04a

제1장 친구 포즈의 기본

제2장 학교생활 장면

제3장 친구들과 보내는 일상

제4장 드라마틱한 장면

# 01 일상 장면

잡아서 일으키기

**0301_05e**

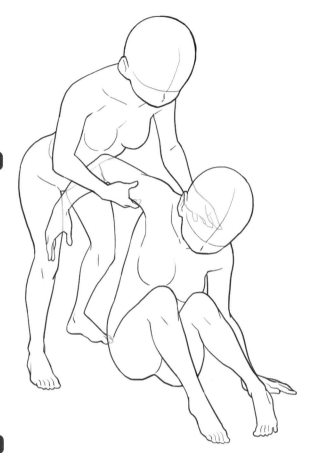

화장

**0301_06e**

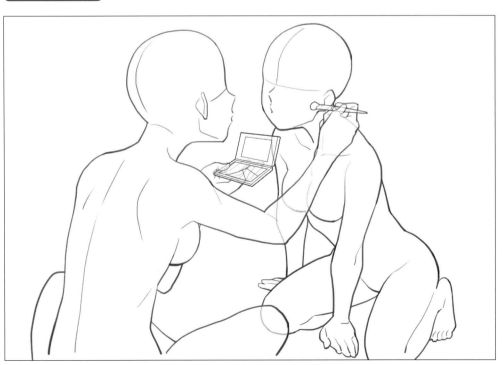

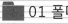
손잡기

0301_07e

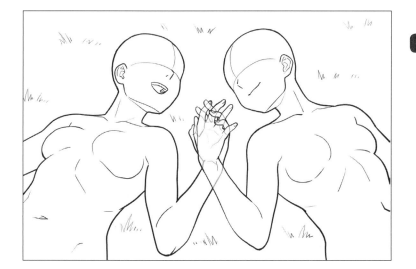

제방에서 뒹굴기

0301_08g

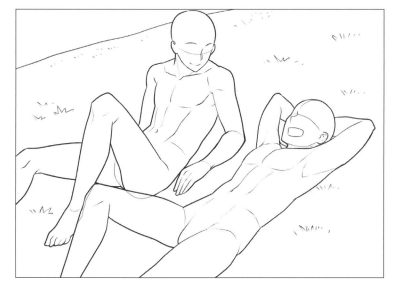

조금 성가심

0301_09g

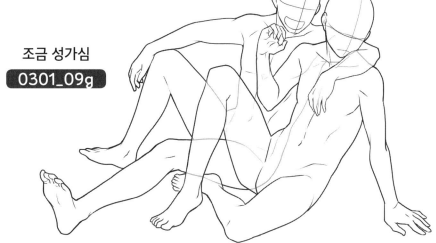

## 01 일상 장면

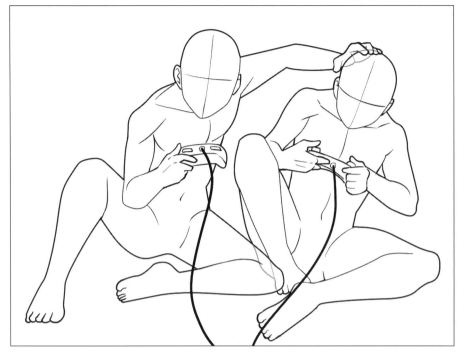

TV 게임

0301_10a

카드 게임

0301_11c

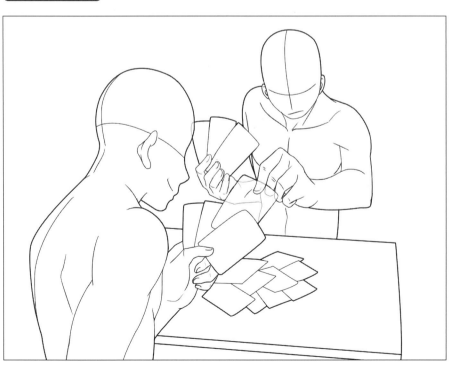

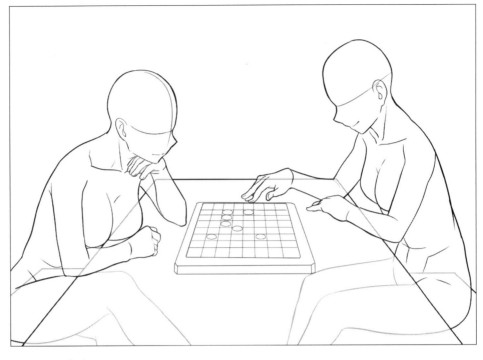

보드게임

0301_12c

팔씨름

0301_13g

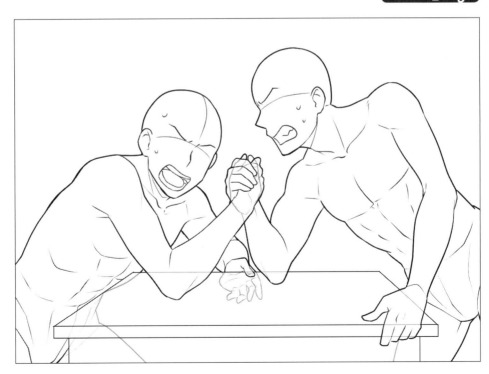

# 01 일상 장면

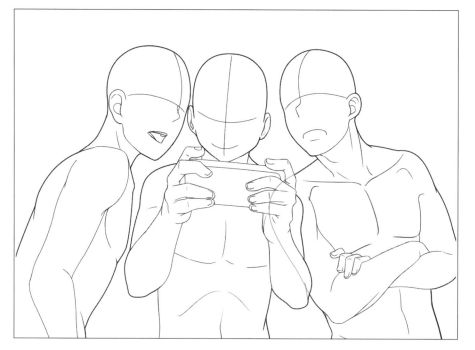

게임을 구경하기

0301_14c

태블릿 보기

0301_15e

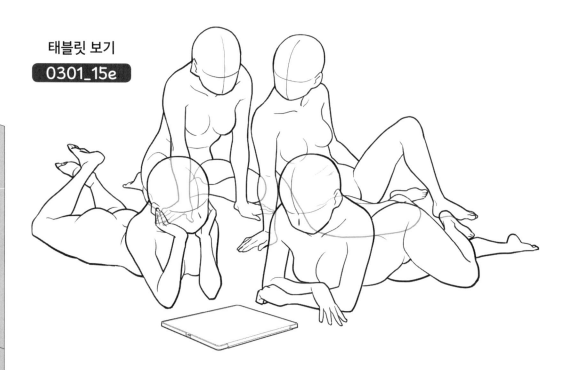

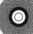 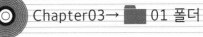
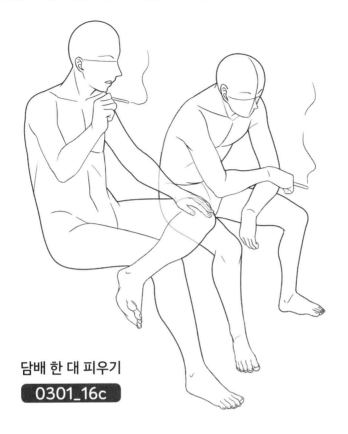

**담배 한 대 피우기**

`0301_16c`

**한숨 돌리기**

`0301_17g`

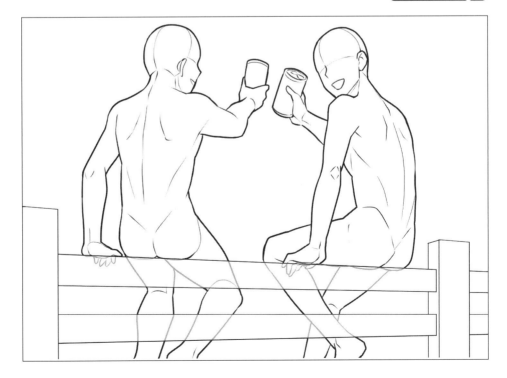

# 02 기쁨 · 즐거움

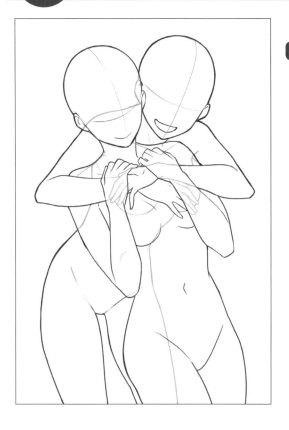

영원한 친구 1

0302_01g

영원한 친구 2

0302_02h

이 포즈를 살린 일러스트
의 작법 예시가 P.75

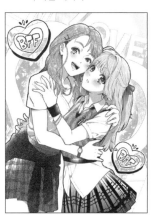

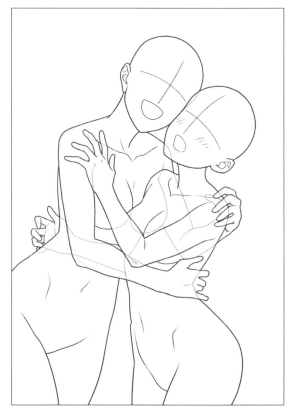

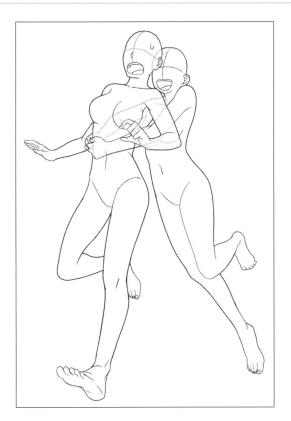

### 달려들기

**0302_03c**

이 포즈를 살린 일러스트
의 작법 예시가 P.6

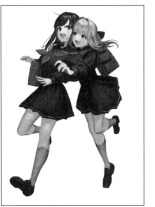

### 안기며 매달리기 1

**0302_04c**

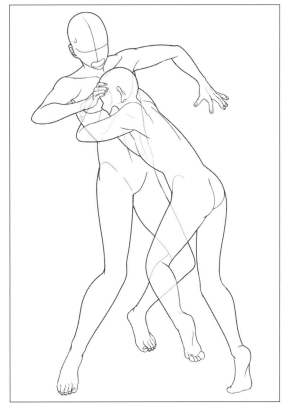

## 02 기쁨 · 즐거움

안기며 매달리기 2

**0302_05g**

카메라를 보고 포즈

**0302_06g**

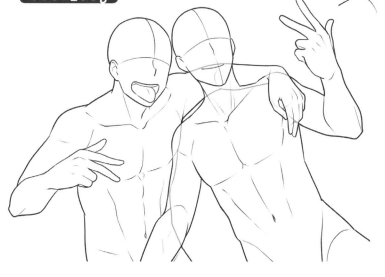

주먹 맞대기

**0302_07g**

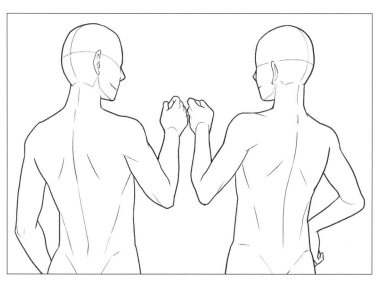

## 즐거운 우리들

### 0302_08f

이 포즈를 살린 일러스트의 작법 예시가 P.5

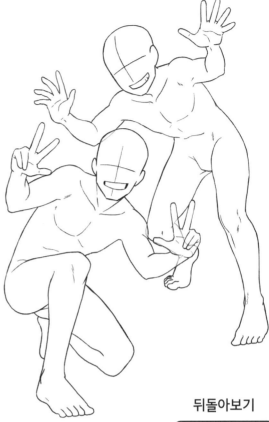

## 뒤돌아보기

### 0302_09f

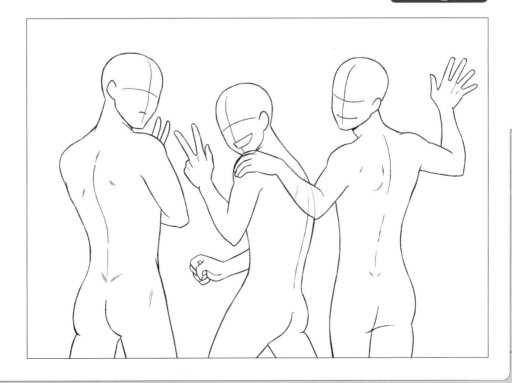

# 03 분노·슬픔

싸움 1

0303_01e

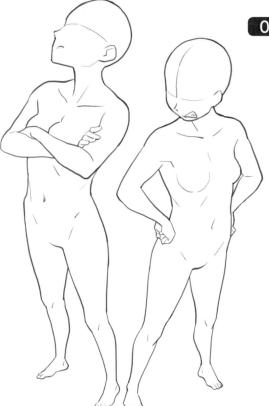

싸움 2

0303_02a

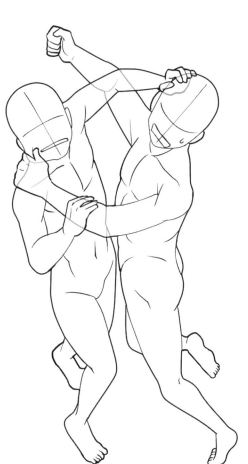

헤드록으로 꾹꾹
0303_03e

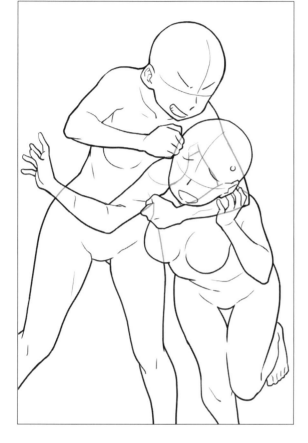

백 드롭
0303_04c

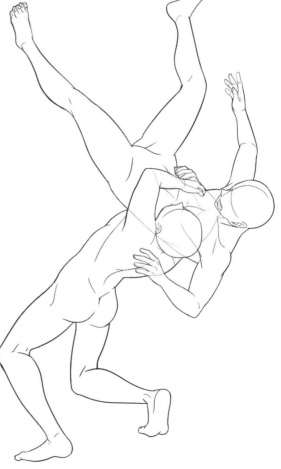

# 03 분노 · 슬픔

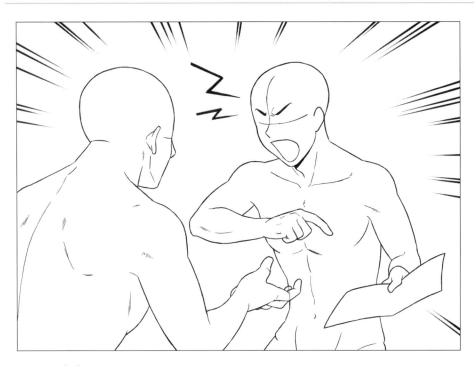

**언쟁**

**0303_05f**

**깔고 앉기**

**0303_06h**

이 포즈를 살린 일러스트
의 작법 예시가 P.7

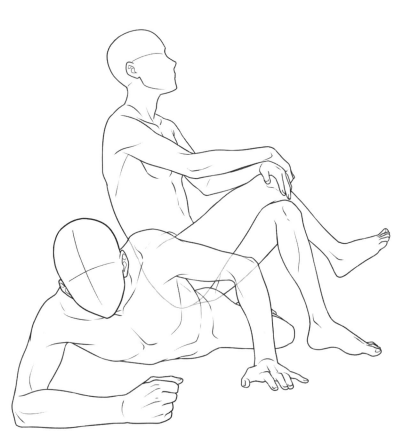

위로하기 1

**0303_07e**

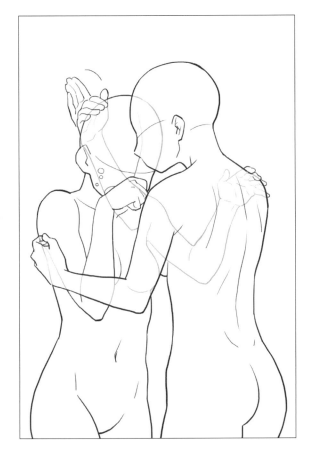

위로하기 2

**0303_08a**

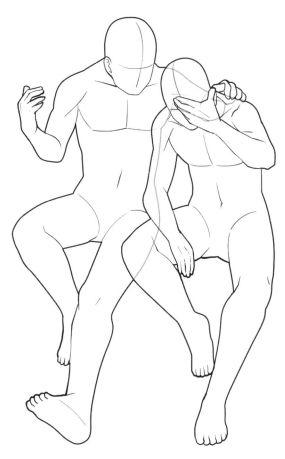

제**1**장 │ 친구 포즈의 기본

제**2**장 │ 학교생활 장면

제**3**장 │ 친구들과 보내는 일상

제**4**장 │ 드라마틱한 장면

# 04 외출

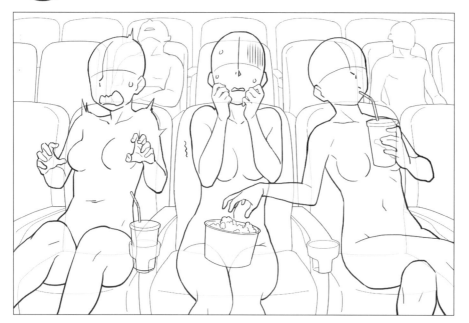

영화관
0304_01e

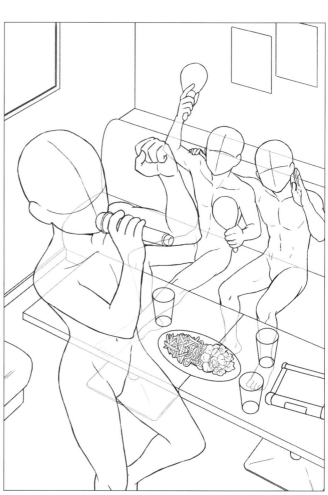

노래방
0304_02f

유원지 1

0304_03e

유원지 2

0304_04f

제**1**장 친구 포즈의 기본

제**2**장 학교생활 장면

제**3**장 친구들과 보내는 일상

제**4**장 드라마틱한 장면

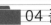
제 1 장 │ 친구 포즈의 기본

제 2 장 │ 학교생활 장면

제 3 장 │ 친구들과 보내는 일상

제 4 장 │ 드라마틱한 장면

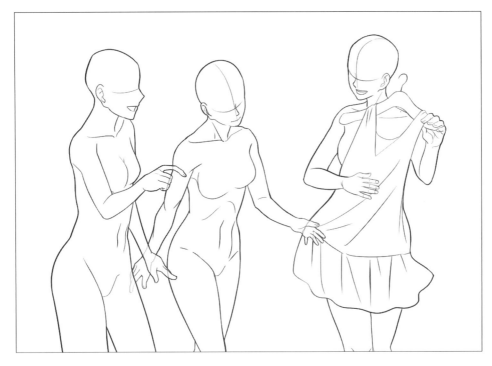

쇼핑

0304_05c

낚시터

0304_06c

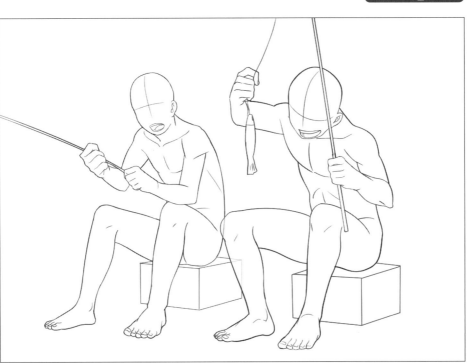

# 05 식사

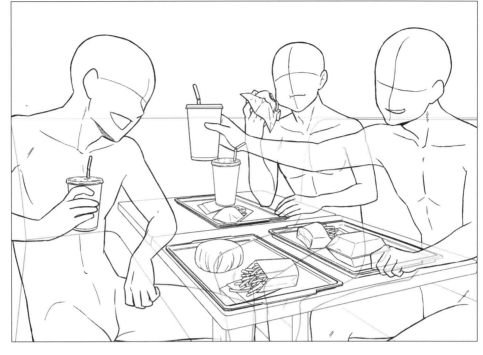

패스트푸드

0305_01f

라면

0305_02g

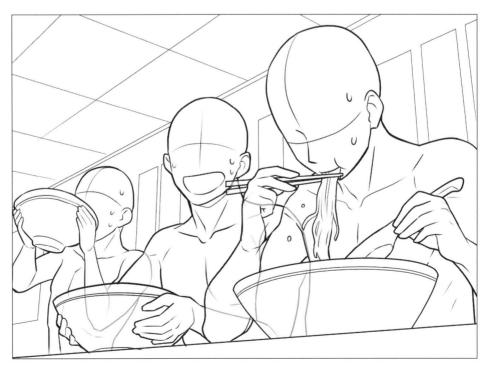

제**1**장 친구 포즈의 기본

제**2**장 학교생활 장면

제**3**장 친구들과 보내는 일상

제**4**장 드라마틱한 장면

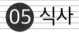

## 05 식사

티룸

0305_03f

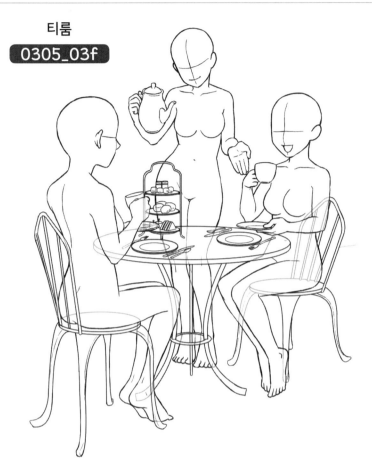

레스토랑

0305_04g

아이스크림 나눠먹기

0305_05f

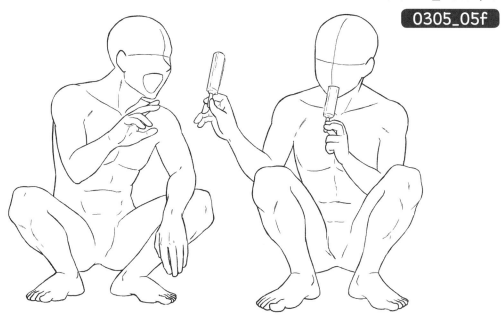

케이크로 길들이기

0305_06e

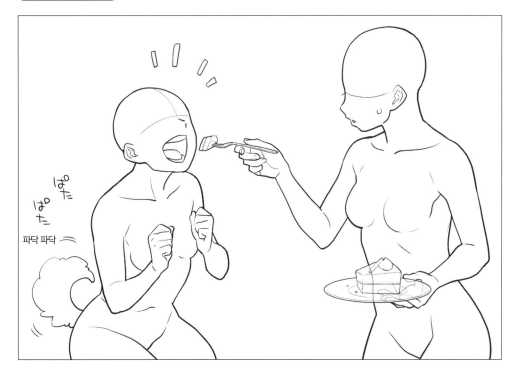

# 06 술자리

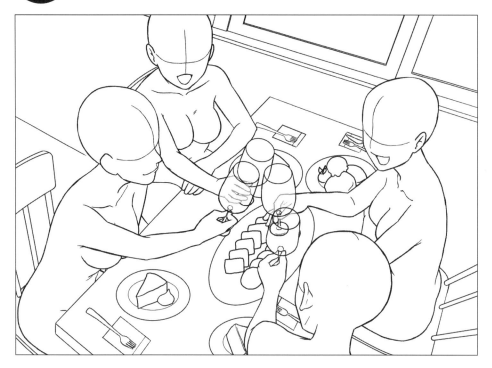

**여자들 모임**

0306_01f

**바에서 술 한잔**

0306_02c

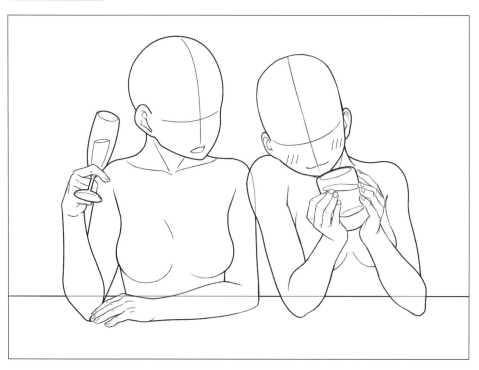

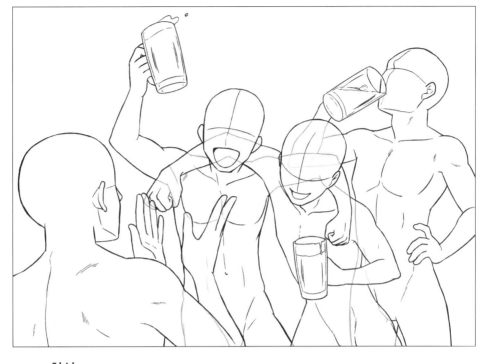

회식

0306_03f

만취

0306_04c

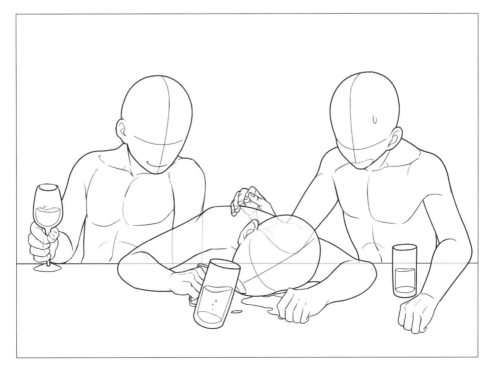

제**1**장 │ 친구 포즈의 기본

제**2**장 │ 학교생활 장면

제**3**장 │ 친구들과 보내는 일상

제**4**장 │ 드라마틱한 장면

## 06 술자리

취한 친구를 돌보기 1

**0306_05c**

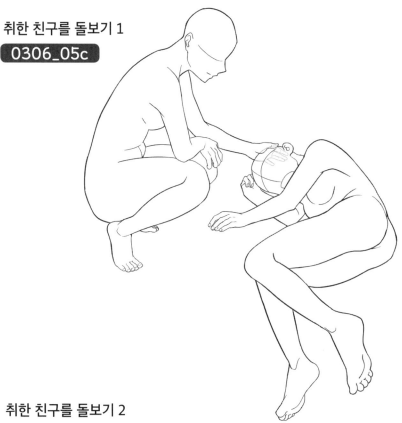

취한 친구를 돌보기 2

**0306_06c**

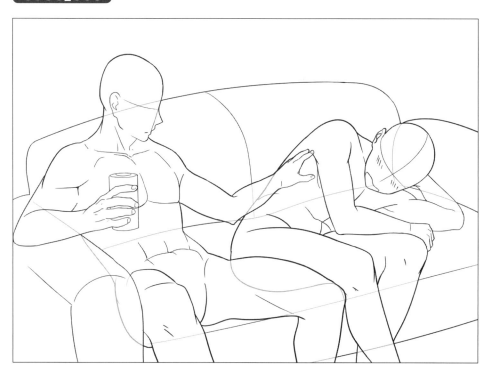

취한 친구를
데리고 이동하기 1

**0306_07h**

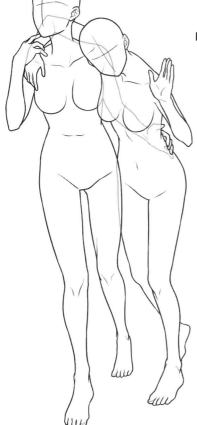

취한 친구를
데리고 이동하기 2

**0306_08c**

# 07 계절 이벤트

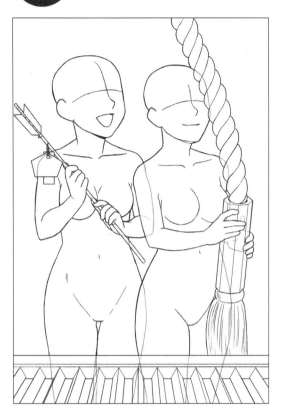

**새해 참배**

`0307_01f`

**연날리기**

`0307_02g`

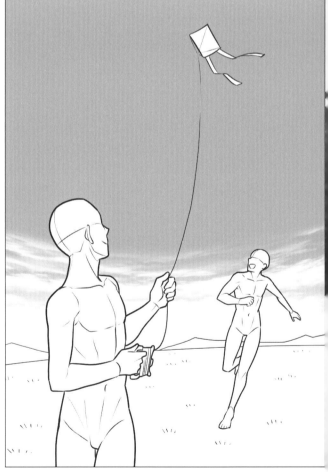

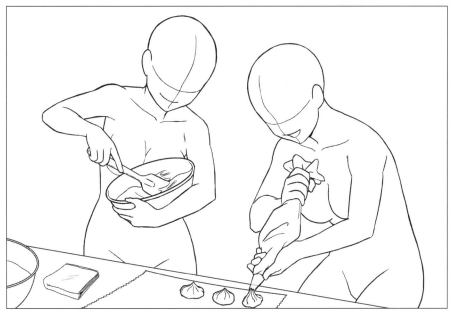

수제 밸런타인데이 초콜릿

0307_03f

꽃구경

0307_04f

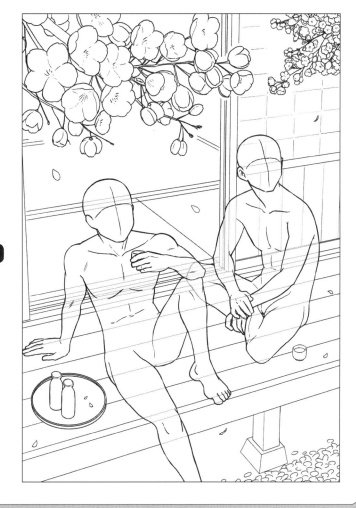

제1장 친구 포즈의 기본

제2장 학교생활 장면

제3장 친구들과 보내는 일상

제4장 드라마틱한 장면

# 07 계절 이벤트

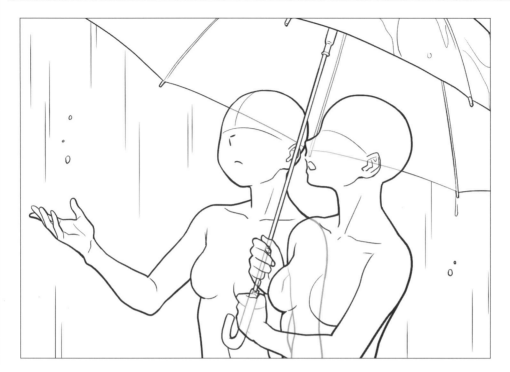

비 오는 날
0307_05e

해수욕 1
0307_06f

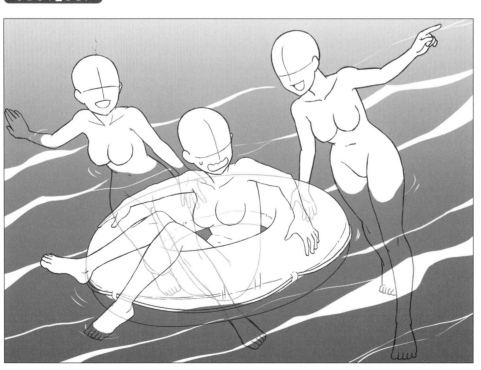

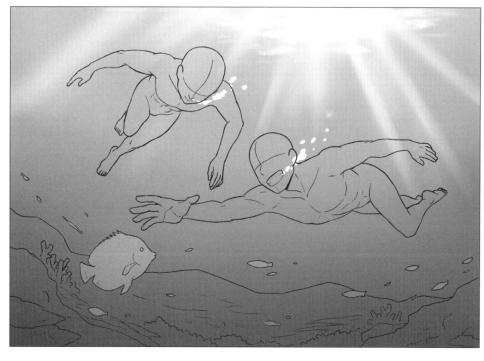

해수욕 2

`0307_07f`

여름 축제

`0307_08g`

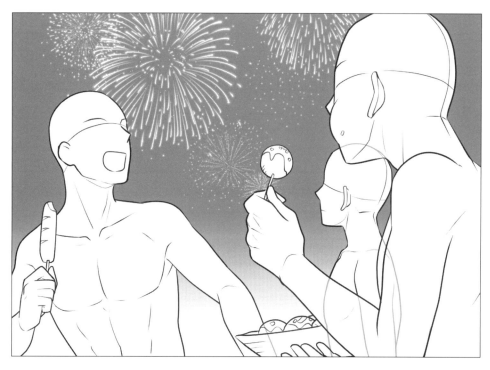

# 07 계절 이벤트

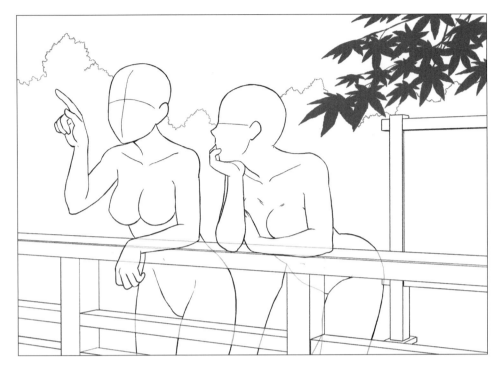

**단풍 구경**

0307_09f

**캠프파이어**

0307_10f

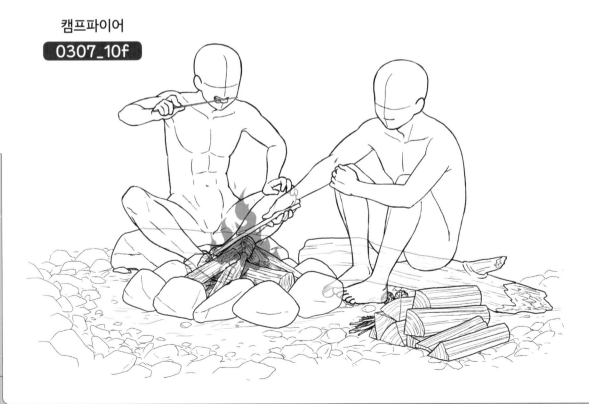

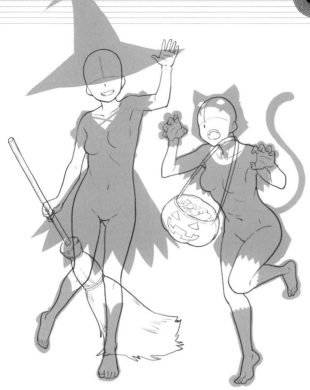

핼러윈 1

0307_11e

핼러윈 2

0307_12h

# 07 계절 이벤트

고타츠 속에서 귤 먹기

0307_13e

전골 요리 앞에 둘러앉기

0307_14c

눈사람 만들기
**0307_15f**

눈싸움
**0307_16f**

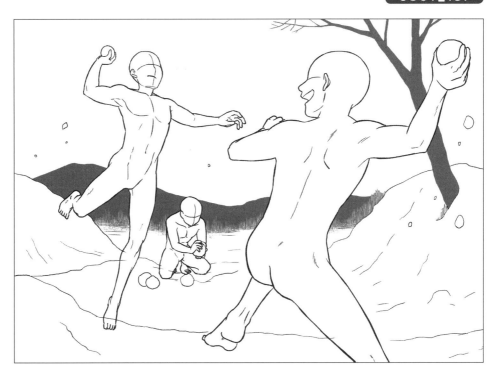

제1장 친구 포즈의 기본

제2장 학교생활 장면

제3장 친구들과 보내는 일상

제4장 드라마틱한 장면

113

# 08 포스터 느낌의 구도

멋들어진 포즈
**0308_01c**

서로 엇갈리는 구도
**0308_02c**

점프
**0308_03g**

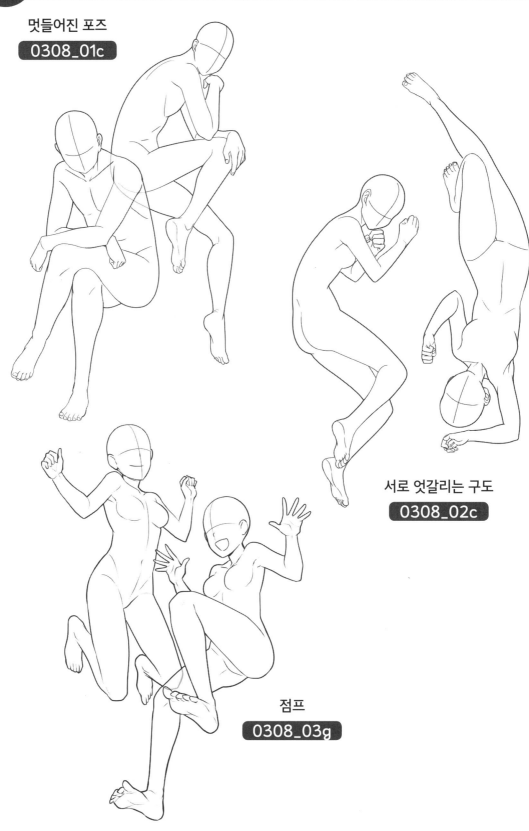

카메라를 보고 브이

**0308_04e**

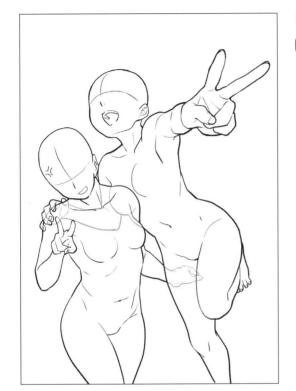

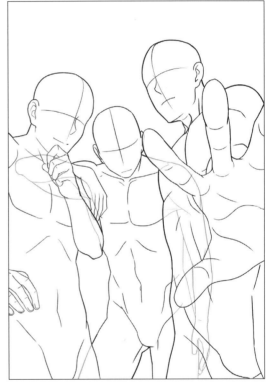

셋이서 집합 1

**0308_05c**

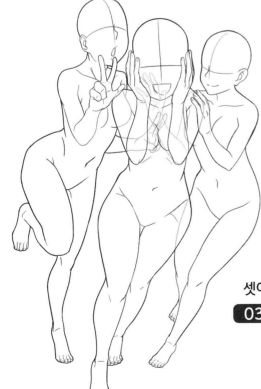

셋이서 집합 2

**0308_06c**

# 친구 묘사를 잘하는 요령……
# 몸과 몸의 공간에 주의하며 그리자

친구끼리 맞붙어 있는 일러스트를 그릴 때 「뭔가 좀 이상한데?」라고 느껴진다면…….
몸과 몸 사이에 부자연스러운 「공간」이 생기지 않았는지 확인해봅시다.
위화감의 원인을 쉽게 찾아낼 수 있습니다.

### ✕ 위화감이 있는 예

### ○ 위화감이 없는 예

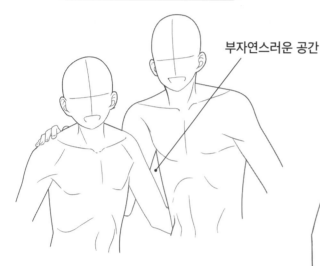

부자연스러운 공간

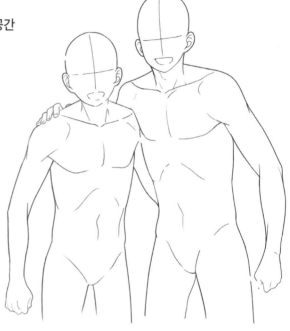

3D 소프트웨어 등으로 인체 모델을 적당히
늘어놓아 참고로 삼으면 이렇게 됩니다. 캐
릭터 간에 부자연스러운 공간이 생겨서, 빈
부분을 채우려고 하다 보니 몸 부위의 위치
가 더 이상해지고 있습니다. 오른쪽 캐릭터
의 팔이 조금 길게 되어 있지요.

어깨동무한 포즈의 경우, 이런 식으로 어깨
와 팔이 겹쳐집니다. 오른쪽 캐릭터의 가슴
이 앞으로 나오기 때문에 왼쪽 캐릭터의 어
깨부터 위팔은 가려져서 보이지 않지요. 부
자연스러운 공간을 빼고 캐릭터 간 접하는
부분을 적절히 그리면 친근한 분위기를 강
조할 수 있습니다.

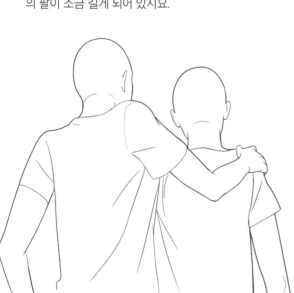

옷을 입은 상태를 그릴 때도 일단 「어깨나 팔이
어떤 식으로 겹쳐지는가?」부터 생각하며 그리
면 매우 효과적인 표현이 가능합니다. 이 구도
는 뒤에서 본 모습인데, 오른쪽 캐릭터의 어깨
가 상대의 팔 때문에 가려진 것에 주의합시다.
「오른쪽 캐릭터가 안쪽, 왼쪽 캐릭터가 바깥쪽」
이라는 깊이가 느껴져 더욱 입체적으로 보이게
됩니다.

# 드라마틱하게 그리는 요령

## 액션 묘사를 매력적으로 보여주기

이야기의 클라이맥스에는 액션 장면이 꼭 들어갑니다. 여기서는 액션 묘사를 매력적으로 보이게 하는 포인트와 주의할 점에 대해 살펴보도록 합시다.

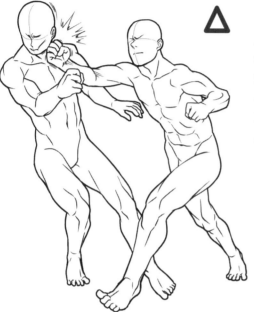

강력한 펀치를 날리는 예. 주먹에 맞은 「순간」을 묘사하면 별로 박력이 느껴지지 않게 됩니다. 이런 표현도 사용하는 방식에 따라 매력적으로 보일 수 있지만, 여기서는 더욱 박력을 드러내는 표현을 모색해보도록 합시다.

주먹에 맞은 「후」를 묘사하면, 위의 그림보다 더욱 강한 박력이 느껴지게 됩니다. 얻어맞은 상대는 펀치의 위력으로 뒤로 몸이 젖혀지므로 더욱 움직임이 살아 있는 포즈가 되지요. 그리고 싶은 작품에 따라 다르지만, 각각의 캐릭터의 움직임을 다소 크게 하면 보는 사람에게 장면의 상황이 잘 전해질 수 있습니다.

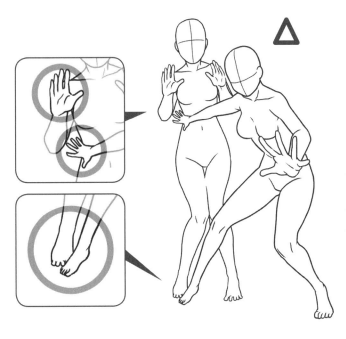

이것은 위기에 빠진 친구를 구하러 온 장면입니다. 위화감이 느껴지는 이유를 살펴봅시다. 잘 보면 바로 앞의 캐릭터의 오른손과 오른발보다 안쪽 캐릭터의 오른손과 오른발이 더 크게 보입니다. 여러 명의 캐릭터를 그릴 때는 이런 부분에도 세심한 주의를 기울여야 합니다.

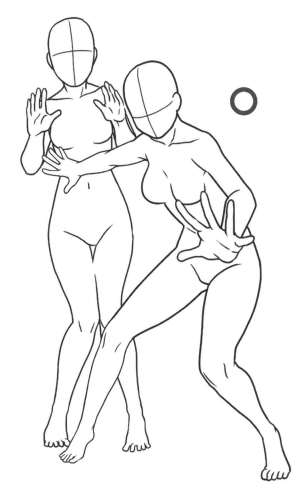

바로 앞의 캐릭터의 손발이 안쪽 캐릭터보다 작아지지 않도록 하면 위화감이 사라지게 됩니다.

액션 장면에서는 박력을 주기 위해 「안쪽으로 들어간 손발을 극단적으로 작게 그리고, 앞쪽으로 나온 손발은 매우 크게 그리게」 될 때가 많습니다. 그러나 여러 캐릭터가 있는 경우, 손발 크기에 모순점이 생기지 않도록 주의해야 합니다.

## 캐릭터의 「연기」를 잘 관찰하여 그리기

드라마틱한 장면에서는 실감 나는 「연기」가 중요합니다. 그러나 종이 위에 그린 캐릭터는 가끔 「무게」나 「몸의 두께」를 잊고 연기를 하게 만들 때가 있지요. 캐릭터가 밀착하는 장면에서 그런 실수가 잦기 때문에 자세히 살펴보도록 합시다.

### ● 무게를 의식한 연기

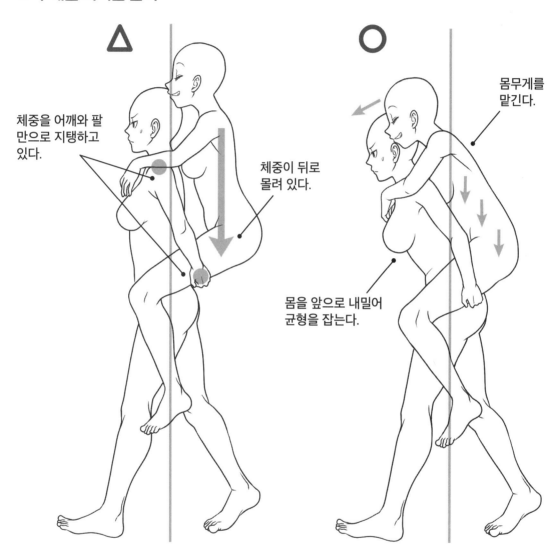

체중을 어깨와 팔만으로 지탱하고 있다.

체중이 뒤로 몰려 있다.

몸을 앞으로 내밀어 균형을 잡는다.

몸무게를 맡긴다.

사람을 업은 포즈의 예. 왼쪽 캐릭터는 무거운 사람을 짊어지고 있는데도 자세가 너무 곧습니다. 오른쪽 캐릭터도 자기 몸무게를 잊은 것처럼 등이 너무 곧게 펴져 있지요.

사람을 업는 쪽은 무게를 지탱하기 위해 몸을 앞으로 숙이게 되고, 업힌 쪽은 상대에게 체중을 맡기는 식으로 「무게」의 연기를 넣는 것이 좋습니다. 바로 이렇게 업는 자세의 현실감을 느끼게 하는 것이지요.

## ●몸의 두께를 의식한 연기

안기며 매달리는 포즈를 그릴 때는 쉽게 「몸의 두께」를 잊기 쉽습니다. 캐릭터를 한 명씩 그리고, 몸의 두께를 의식한 연기를 넣어봅시다.

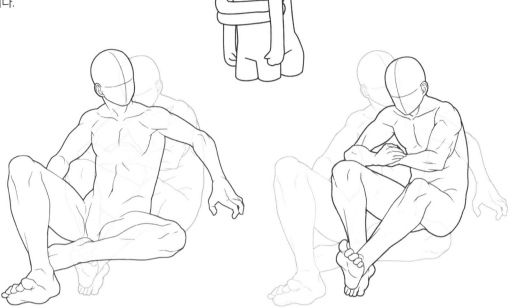

> 내 몸이 그렇게 납작해?
> 네 팔 너무 긴 것 같다?

우선 맨 앞의 캐릭터를 그립니다. 뒤편의 캐릭터가 팔과 다리를 감을 수 있도록 겨드랑이를 벌린 자세를 취하게 합니다.

뒤에서 안기며 매달리는 캐릭터를 그립니다. 앞에 있는 캐릭터의 몸통 두께가 있으므로 팔 전체가 몸을 빙글 휘감을 수는 없습니다. 손이 앞에서 교차할 정도만 되지요.

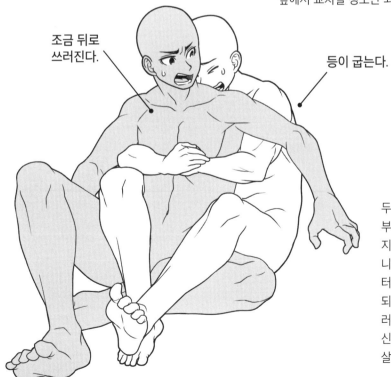

조금 뒤로 쓰러진다.

등이 굽는다.

두 캐릭터의 선을 표시해서, 부자연스러운 부분이 없는지 잘 살펴 자세를 가다듬습니다. 안기며 매달리는 캐릭터의 등은 굽어지고, 안기게 되는 캐릭터는 조금 뒤로 쓰러지는 등 세세한 부분에도 신경을 쓰면 더욱 현실감이 살아납니다.

# 01 모험 · 판타지

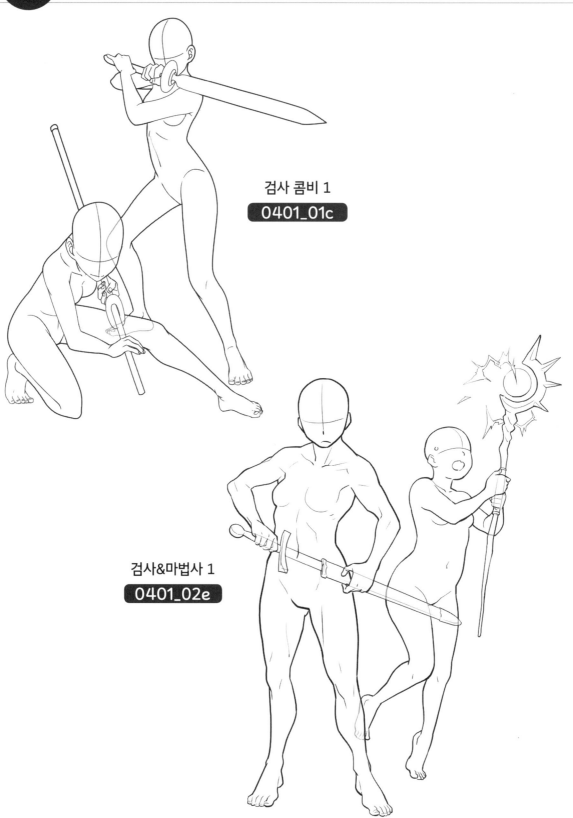

검사 콤비 1

0401_01c

검사&마법사 1

0401_02e

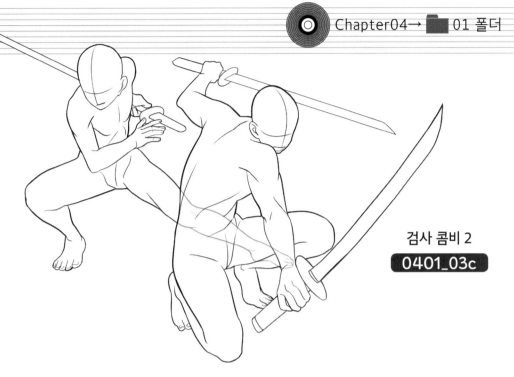

검사 콤비 2
**0401_03c**

검사&마법사 2
**0401_04a**

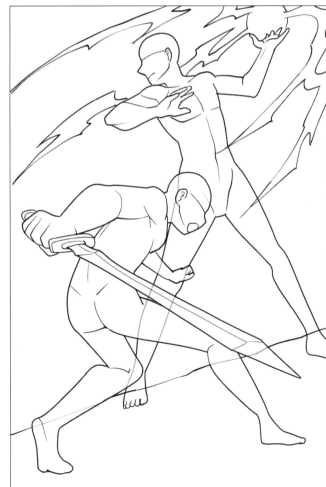

제**1**장 친구 포즈의 기본

제**2**장 학교생활 장면

제**3**장 친구들과 보내는 일상

제**4**장 드라마틱한 장면

# 01 모험 · 판타지

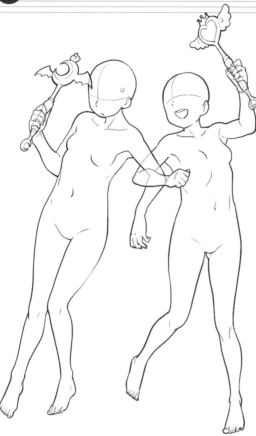

### 마법사 콤비
**0401_05e**

### 마법 전투
**0401_06c**

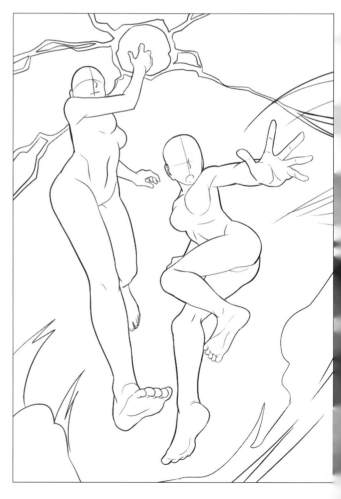

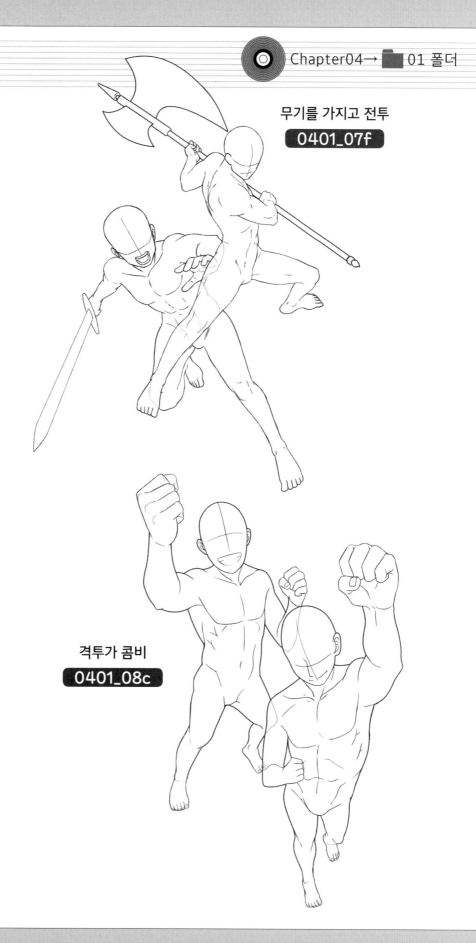

무기를 가지고 전투
**0401_07f**

격투가 콤비
**0401_08c**

**01** 모험 · 판타지

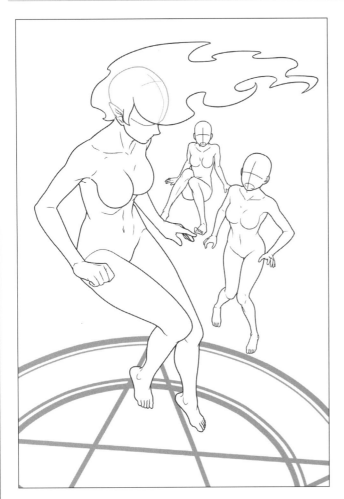

마법 소환
**0401_09b**

천사와 악마
**0401_10b**

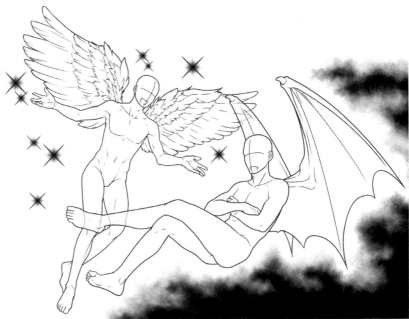

이세계 트립

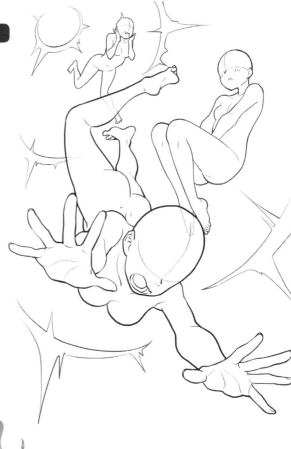

초능력 트리오

127

# 02 액션

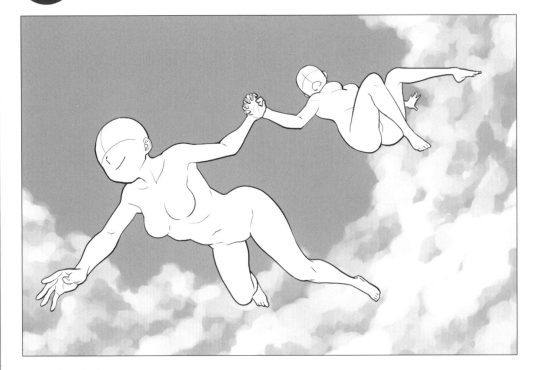

하늘 날기

0402_01e

절벽에서 다이빙!

0402_02e

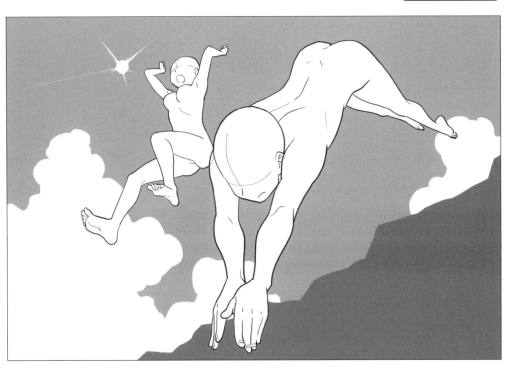

손 뻗기

**0402_03c**

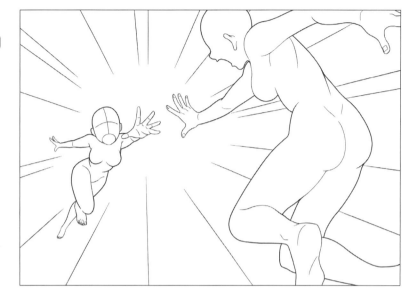

위기 상황!
**0402_04c**

낙하
**0402_05c**

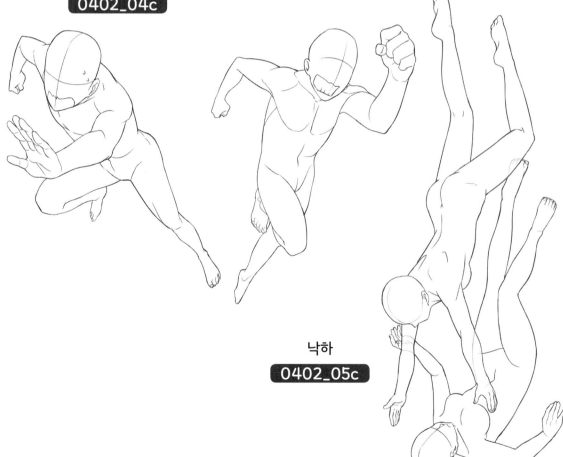

쿵후 액션

0402_06c

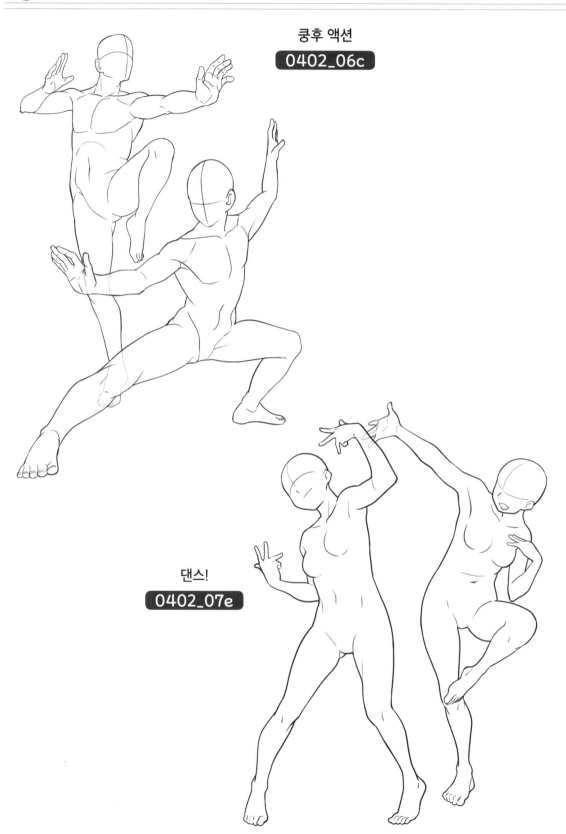

댄스!

0402_07e

제1장 친구 포즈의 기본

제2장 학교생활 장면

제3장 친구들과 보내는 일상

제4장 드라마틱한 장면

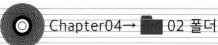

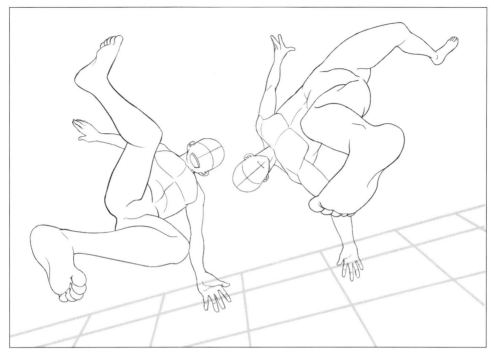

파쿠르

**0402_08c**

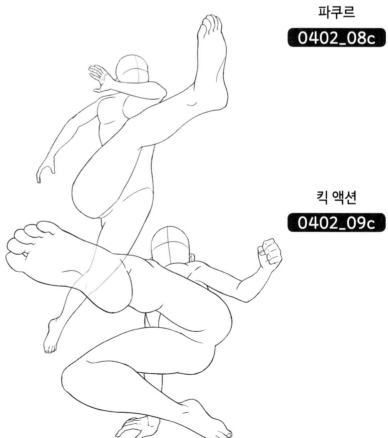

킥 액션

**0402_09c**

제1장 친구 포즈의 기본

제2장 학교생활 장면

제3장 친구들과 보내는 일상

제4장 드라마틱한 장면

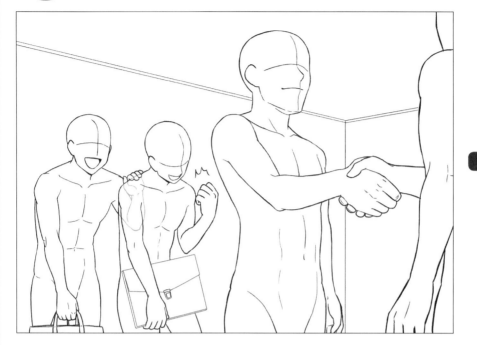

계약 성립
**0403_01f**

탐정 콤비
**0403_02f**

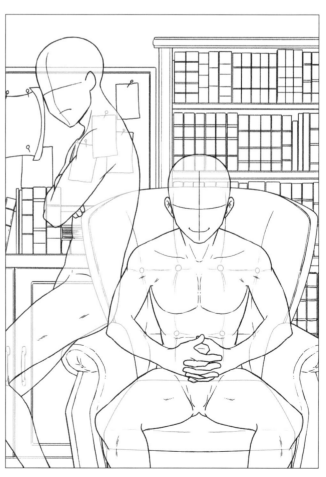

지도로 탐색

0403_03c

범죄 수사

0403_04c

제1장 친구 포즈의 기본

제2장 학교생활 장면

제3장 친구들과 보내는 일상

제4장 드라마틱한 장면

**03** 드라마 · 서스펜스

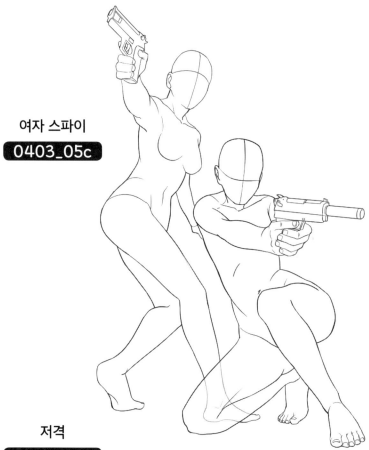

여자 스파이
**0403_05c**

저격
**0403_06a**

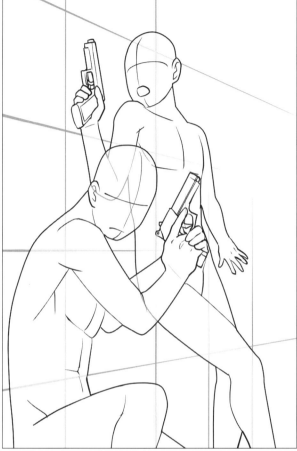

벽을 등진 공방
0403_07a

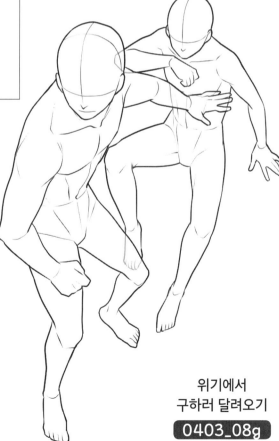

위기에서
구하러 달려오기
0403_08g

## 03 드라마 · 서스펜스

친구를 감싸기 1

0403_09g

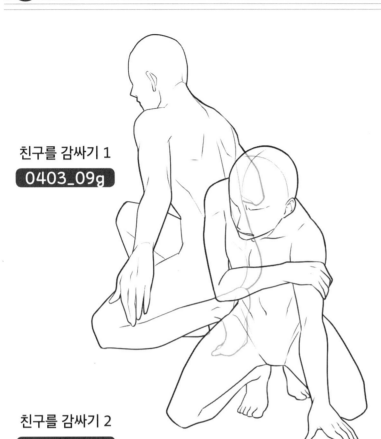

친구를 감싸기 2

0403_10c

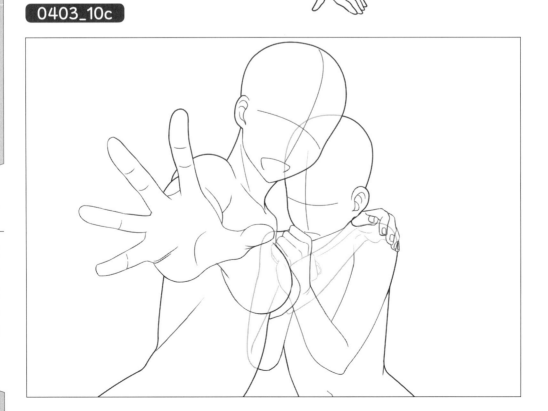

등을 맞댄 합동 전투

**0403_11a**

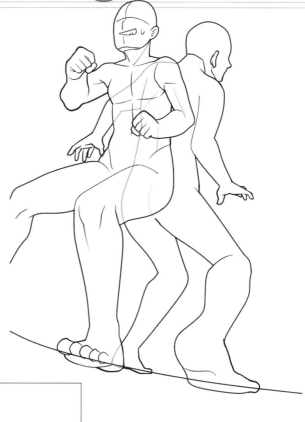

궁지에 몰린 상황

**0403_12h**

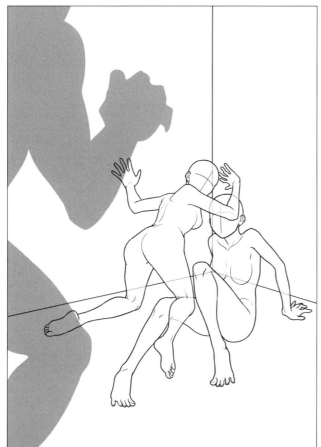

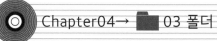
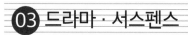

안아 일으키기

**0403_13c**

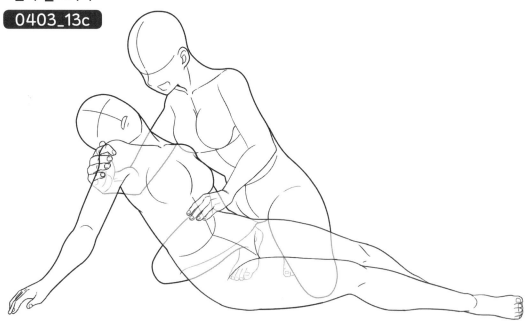

잡아당겨 일으키기

**0403_14a**

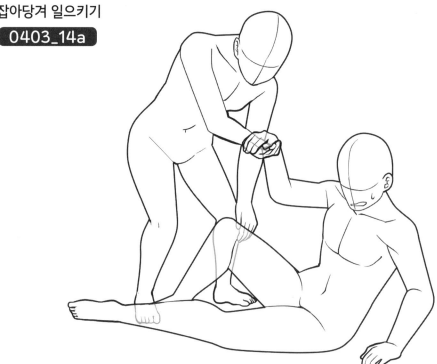

제 **1** 장 친구 포즈의 기본

제 **2** 장 학교생활 장면

제 **3** 장 친구들과 보내는 일상

제 **4** 장 드라마틱한 장면

엇갈림
0404_01e

비난하기
0404_02e

## 04 불협화음 · 대립

따져 묻기 1

**0404_03g**

따져 묻기 2

**0404_04g**

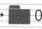

의견 차이
0404_05g

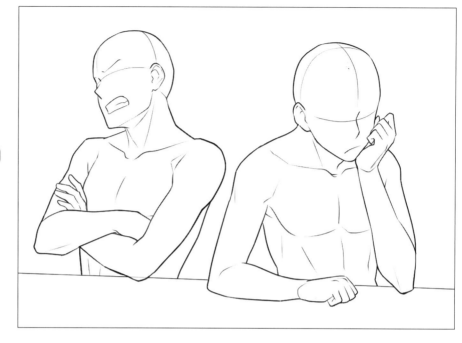

서로 노려보기
0404_06f

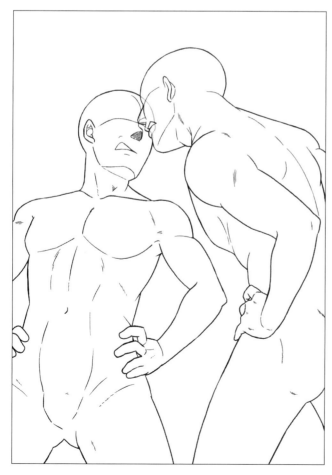

# 04 불협화음 · 대립

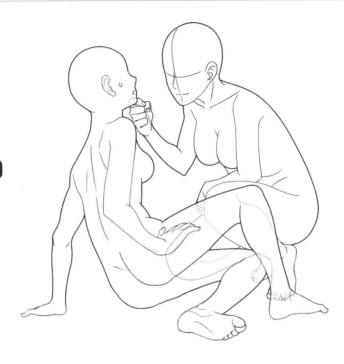

턱 들어 올리기

0404_07c

발길질하기

0404_08c

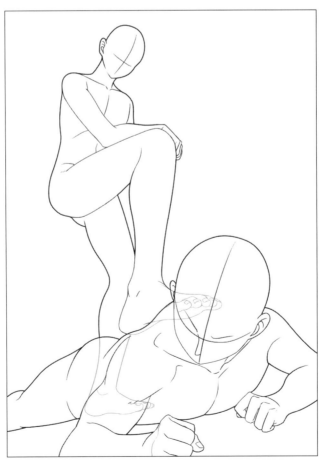

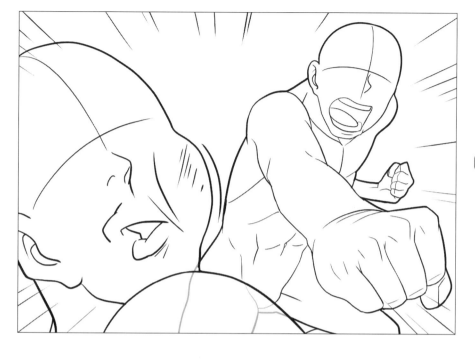

주먹 날리기
0404_09c

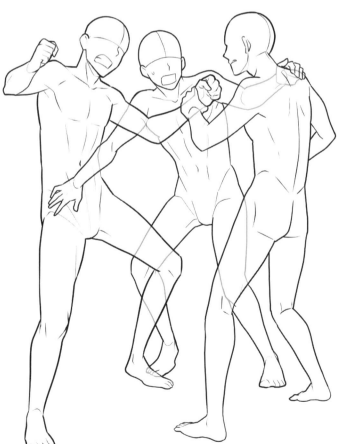

중재하기
0404_10g

# 05 슬픈 장면

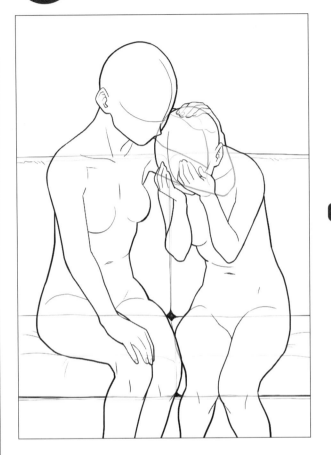

깊은 슬픔

0405_01e

함께 슬퍼하기

0405_02h

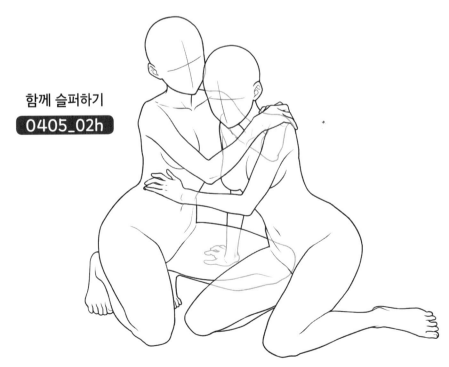

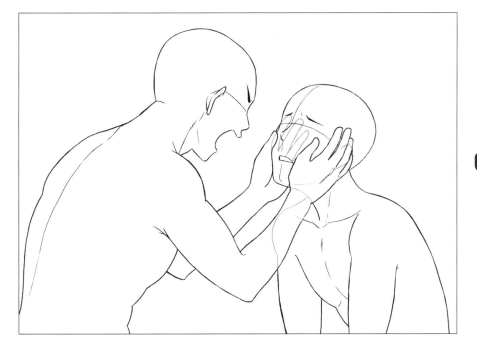

슬퍼하는
친구를 부르기
**0405_03f**

마음이 떠나간 친구를
쫓아가 매달리기
**0405_04h**

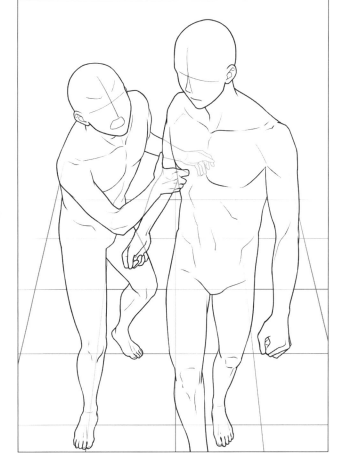

제**1**장 │ 친구 포즈의 기본

제**2**장 │ 학교생활 장면

제**3**장 │ 친구들과 보내는 일상

제**4**장 │ 드라마틱한 장면

## 05 슬픈 장면

**사라지는 친구**

0405_05a

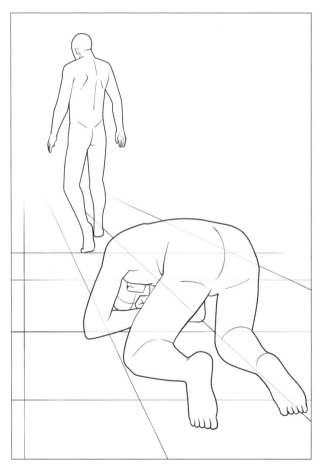

**슬픈 이별**

0405_06a

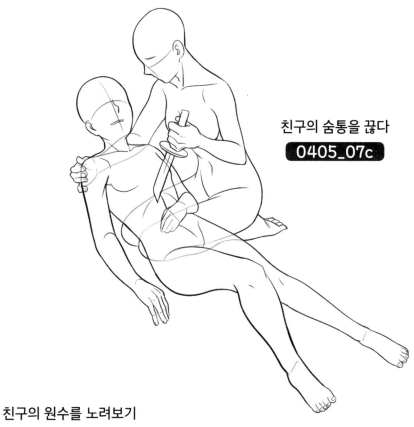

친구의 숨통을 끊다

0405_07c

친구의 원수를 노려보기

0405_08c

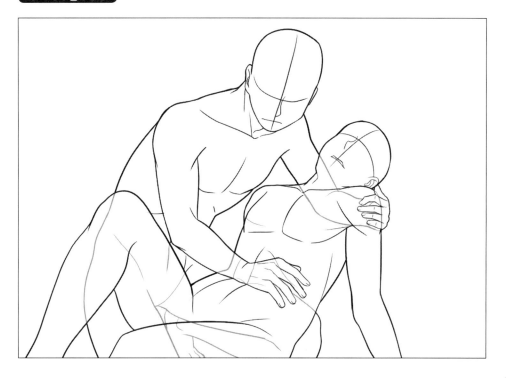

147

# 06 감동의 클라이맥스

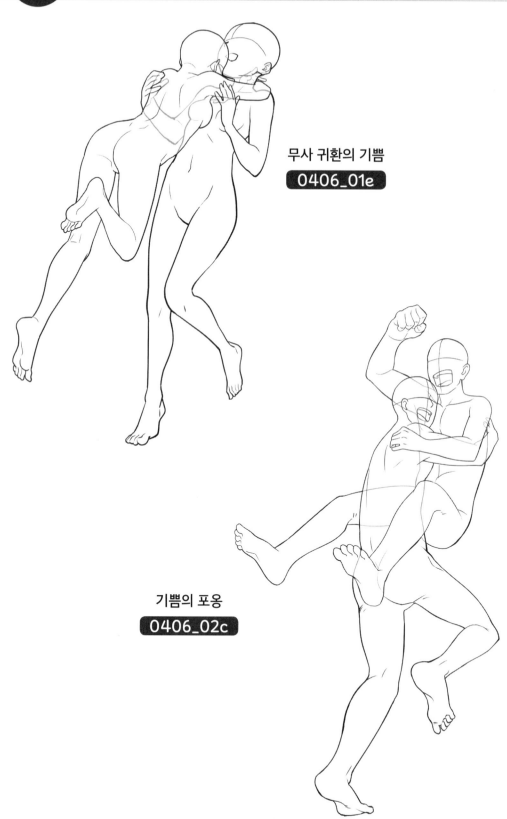

무사 귀환의 기쁨
**0406_01e**

기쁨의 포옹
**0406_02c**

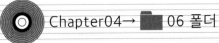

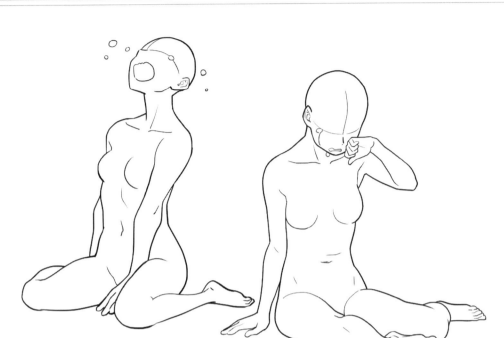

안도의 눈물

**0406_03e**

위기를
극복한 후의 안도감

**0406_04c**

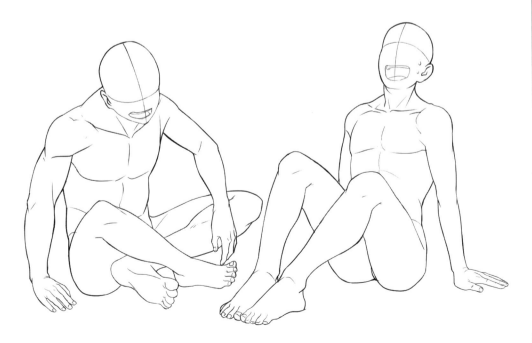

## 06 감동의 클라이맥스

기적의 재회

`0406_05h`

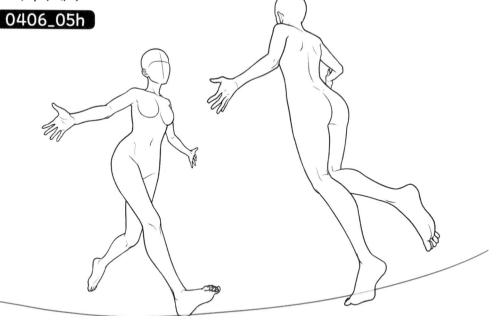

고난의 극복

`0406_06g`

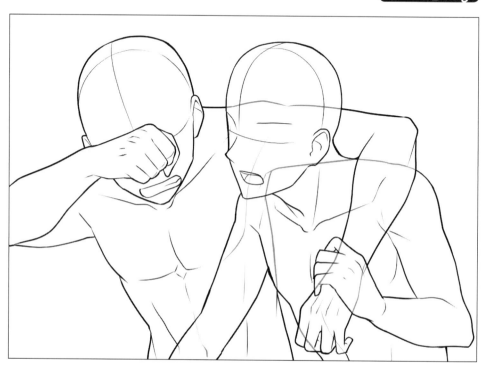

유리 너머의 이별
**0406_07c**

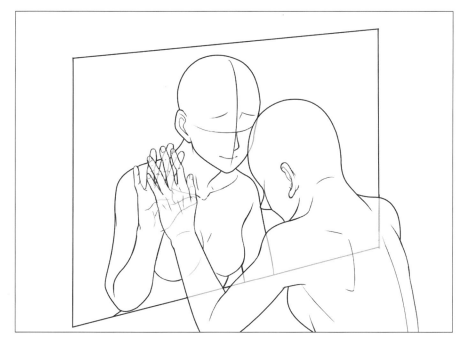

시원스럽게 떠나기
**0406_08c**

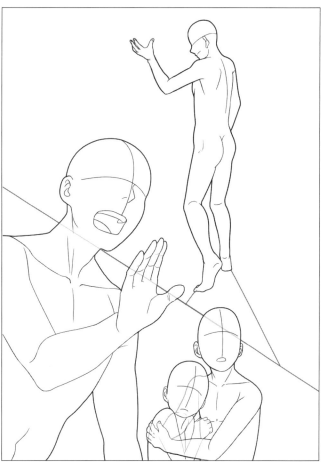

## 06 감동의 클라이맥스

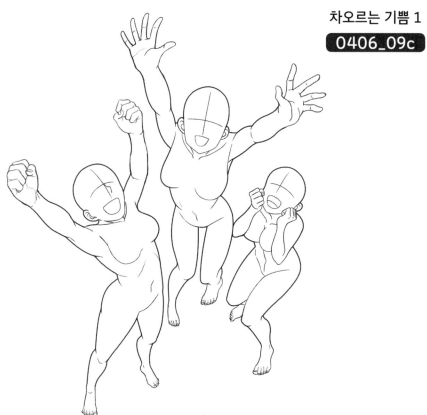

차오르는 기쁨 1

0406_09c

차오르는 기쁨 2

0406_10c

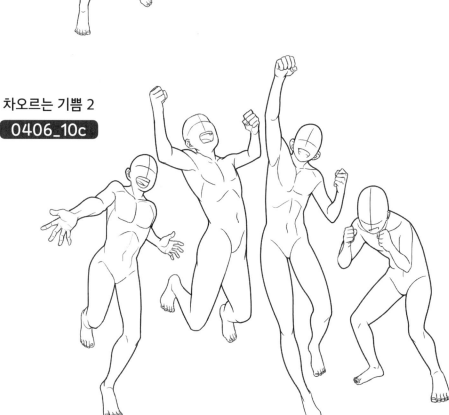

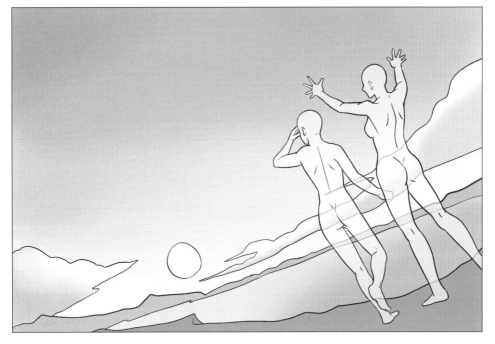

황혼을 바라보기

0406_11c

그런 무모한 짓을……

0406_12b

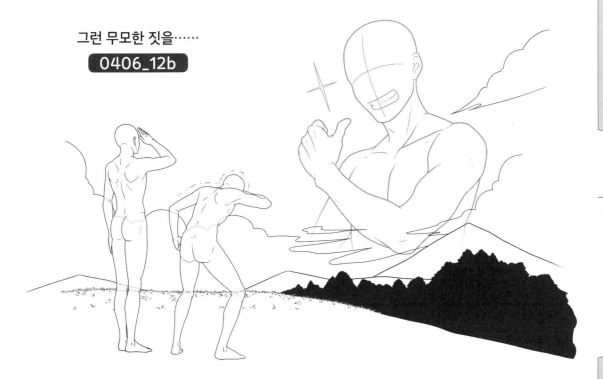

153

## 06 감동의 클라이맥스

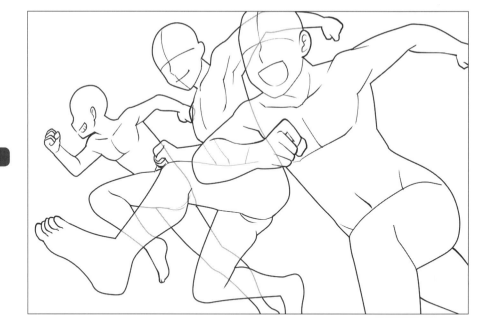

내일을
향해 달려라
**0406_13a**

각자가 나아갈 길
**0406_14a**

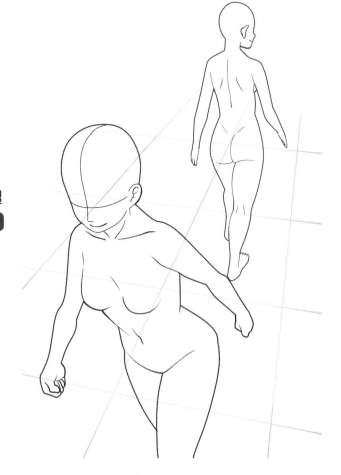

제**1**장 친구 포즈의 기본

제**2**장 학교생활 장면

제**3**장 친구들과 보내는 일상

제**4**장 드라마틱한 장면

# 친구 캐릭터 그림 그리는 법

「친구」를 그릴 때 고려해야 할 항목을 소개하겠습니다. 비슷한 포즈라도 차이를 드러내고 싶을 때 참고하면 좋을 것입니다.

## 1. 캐릭터 얼굴과 성격 설정

구상한 캐릭터의 성격을 기반으로 얼굴 생김새를 만듭니다. 일러스트 그리기 전에 테마를 정해두면 더욱 작업이 수월해집니다.
이번에는 다음과 같은 테마로 구상해보았습니다.

| 테마 : 조금 꼬인 성격의 꼬맹이 기교파 투수 |
| --- |
| ★ 기본적으로 뚱한 표정 |
| ★ 운동은 좋아하지만 멋도 부리고 싶음 |
| ★ 최선을 다한 플레이로 항상 어딘가반 창고를 붙임 |

| 테마 : 올곧은 성격의 실력파 타자 |
| --- |
| ★ 표정은 솔직함 |
| ★ 운동을 매우 좋아하는 느낌의 쇼트커트 |
| ★ 건강하게 그을린 피부 |

## 2. 캐릭터의 성격 및 내면 표현

설령 같은 포즈라도 옷 입는 방식이나 소지품에 따라 그 캐릭터의 내면을 표현할 수 있습니다. 그리고 있는 캐릭터가 무엇을 좋아하는지 얼마나 성격이 꼼꼼한지 등 상상해서 그리면 더욱 즐겁게 그림을 그릴 수 있습니다.

이걸로 충분해.

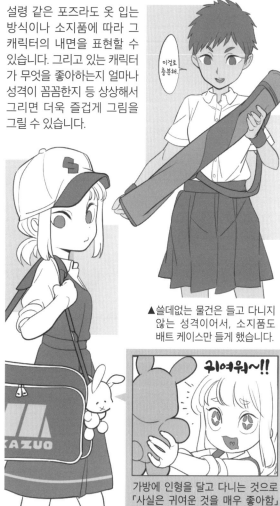

▲쓸데없는 물건은 들고 다니지 않는 성격이어서, 소지품도 배트 케이스만 들게 했습니다.

귀여워~!!

가방에 인형을 달고 다니는 것으로 「사실은 귀여운 것을 매우 좋아함」 이라는 설정을 가시화했습니다.

# 일러스트레이터 소개

이 책의 포즈 컷 파일명 끝을 보세요. 끝부분에 기재된 알파벳으로 집필한 일러스트레이터가 누군지 확인할 수 있습니다.

0000_00ⓐ ➡ 집필 일러스트레이터

## K. 하루카
K.春香

**포즈 감수 및 해설(P.12~26, P.54~57, P.76~79, P.118~121) 집필**
전문학교 강사나 컬처 교실에서 그림을 가르치면서 만화나 일러스트 일을 하고, 취미를 만끽하며 살아가고 있습니다.
pixiv ID : 168724
Twitter : @haruharu_san

## a
### 야스다 스바루
安田昴

**컬러 일러스트(P.3), 표제지 일러스트(P.27) 집필**
최근 동영상 활동에 힘을 싣고 있는 일러스트레이터입니다. 잘 부탁드립니다.
HP : http://danhai.sakura.ne.jp/index2.html
pixiv ID : 1584410
Twitter : @yasubaru0

## b
### 겐마이*에이스 스즈키
げんまい*エース鈴木

**칼럼(P.52) 집필**
그래픽 디자이너를 거쳐 일러스트 및 가끔 만화를 그리는 Apple 오타쿠. 저서로는 『손과 발 그리기 기본 레슨(手と足の描き方 基本レッスン)』(겐코샤) 등 실용서, 게임 관련으로 여러 가지를 그리고 있습니다.
pixiv ID : 35081957
Twitter : @ACE_Genmai

## c
### YAKI MC

**칼럼(P.116) 집필**
보통은 애니메이터 일을 합니다! 일 외로는 캐릭터의 다양한 포즈를 그리기도 하고, 그림 그리기 노하우를 pixiv에 공개하기도 합니다. 앞으로도 열심히 할 테니 잘 부탁드려요!
pixiv ID : 8771069

## d
### 타카타 유키
高田悠希

작가 및 강사 활동 중. WEB 작품 『AA의 여자(AAの女)』를 집필. 창작을 중심으로 생물 전반을 그리는 걸 좋아해서 매일 특별 훈련 중입니다. 이 책을 통해 도전하기 힘든 포즈에 도전할 수 있는 계기가 돼서 그림 그리기 생활을 더욱 즐겨주시면 좋겠습니다.
pixiv ID : 2084624
Twitter : @TaKaTa_manga

## e
### 니시노자와 카오리스케
西野沢かおり介

동인 서클 및 상업 콘티 『어린이 런치(お子様ランチ)』의 작화를 담당. 고양이를 좋아합니다. 대표작으로는 『전생 소녀 도감(転生少女図鑑)』(소년화보사)이 있습니다.
HP : http://www.ni.bekkoame.ne.jp/okosama/
Twitter : @oksm2021

## f
### 우치다 유키
内田有紀

만화가 및 일러스트레이터 · 전문학교 강사. 여러 그림과 만화를 그리는 일을 합니다. 좋아하는 것은 불고기, 근육, 강한 여자, 아저씨입니다.
pixiv ID : 465129
Twitter : @uchiuchiuchiyan

## g
### 후타히로 토키히코
二尋鵄彦

**표제지 일러스트(P.53) 집필**
프리랜서로 일러스트나 만화를 그리고 있습니다. 아동용 도서나 역사물, 작법서 등을 작업합니다.
pixiv ID : 1804406
Twitter : @futahiro

## h
### 우메다 이루카
梅田いるか

**표제지 일러스트(P.75) 집필**
애플리케이션 게임 일러스트레이터. 교토예술대학 일러스트레이션 코스 첨삭 강사. 부정기적으로 WEB에서 일러스트 첨삭도 합니다. Twitter를 살펴봐 주세요.
pixiv ID : 61162075
Twitter : @umedairuka

### 카즈에
かずえ

**컬러 일러스트(P.2), 칼럼(p.155) 집필**
프리랜서 일러스트레이터입니다. 캐릭터 디자인과 게임 일러스트 등을 그리고 있습니다. 야구를 좋아합니다.
Twitter : @kazue1000

### 요시모토 요시몬
吉本よしもん

**컬러 일러스트(P.4) 집필**
나고야에 거주하는 일러스트레이터. 서적, 음악 관련, 동영상, 패키지 디자인 등 폭넓은 작업을 하고 있습니다.
pixiv ID : 505146
Twitter : @4_4_mon

### kaworu
かをる

**컬러 일러스트(P.5) 집필**
일러스트레이터. 트레이딩 카드 게임 일러스트나 아동서 및 라이트노벨 삽화, 캐릭터 디자인 등으로 활동하고 있습니다.
pixiv ID : 16646417
Twitter : @zaki_kaw

### 우키메 사토
憂目さと

**컬러 일러스트(P.6), 표제지 일러스트(P.117) 집필**
프리랜서 일러스트레이터입니다. 이야기나 세계관을 느끼게 하는 일러스트를 그리고자 합니다.
HP : https://siisasiis.wixsite.com/ukimesato
pixiv ID : 10420730
Twitter : @ukimesato

### 후유조라 미노리
冬空実

**컬러 일러스트(P.7) 집필**
일러스트레이터로 일하고 있습니다. 최근에는 Vtuber용의 원화나 Live 2D 모델링 업무를 중심으로 하고 있지만, 일러스트 첨삭도 종종 하고 있습니다.
HP : http://yuzutororo.zashiki.com/
pixiv ID : 572184
Twitter : @MinoriHuyuzora

### 사루키치
猿吉

**컬러 일러스트(P.8) 집필**
프리랜서 일러스트레이터입니다. 뿔이나 동물 귀 피어스, 민족의상 등 좋아하는 것을 자유롭게 그리고 있습니다.
HP : https://www.sarukichi.net/
pixiv ID : 2788062
Twitter : @SARUKICHI

 # USB 활용법

본서에 게재된 모든 포즈 컷은 psd, jpg 형식으로 수록되어 있습니다.
『CLIP STUDIO PAINT』『Photoshop』『페인트툴 SAI』등 폭넓은 소프트웨어에서
사용할 수 있습니다.

## Windows

USB를 컴퓨터에 꽂으면, 자동 재생 윈도우 혹은 알림 배너가 뜨므로 「폴더를 열어 파일 표시」를 클릭합니다.

※Windows 버전에 따라 다를 수 있습니다.

## Mac

USB를 컴퓨터에 꽂으면 데스크톱에 아이콘이 표시되므로 이걸 더블 클릭합니다.

## WEB에서 데이터를 다운로드하는 경우

WEB에서 포즈 컷을 다운로드할 수 있습니다. 하단의 URL에 접속해주세요. 접속한 다음, 하단에 있는 다운로드(【ダウンロード】) 페이지에 들어가서 패스워드를 입력하면 USB의 내용이 zip 형식으로 압축된 파일을 다운로드할 수 있습니다. 패스워드는 159페이지 하단에 기재하였습니다.
※단 PSD파일의 레이어 명칭은 모두 일본어로 되어 있습니다.

## http://hobbyjapan.co.jp/manga_gihou/item/3467/

## Windows

다운로드한 zip 파일에 오른쪽 클릭을 하여 「압축 풀기」를 선택하고, 압축을 풀 장소를 지정한 다음 「압축 풀기」 버튼을 클릭합니다.

※Windows 버전에 따라 다를 수 있습니다.

## Mac

다운로드한 zip 파일을 더블 클릭하면 zip 파일이 있는 장소에 압축이 해제됩니다.

※기기 설정에 따라 다른 장소로 압축이 풀리는 경우도 있습니다.

# 사용 허락

이 책 및 USB, 다운로드 데이터에 수록된 포즈 컷은 모두 트레이스가 가능합니다. 이 책을 구매한 분은 수록된 자료를 트레이스나 가공 등으로 자유롭게 사용할 수 있습니다. 저작권료나 2차 사용료는 발생하지 않습니다. 출처 표기도 필요 없습니다. 단, 포즈 컷의 저작권은 집필한 일러스트레이터에게 귀속됩니다.

## 이것은 OK

· 본서에 게재된 포즈 컷을 따라 그린다(트레이스). 옷이나 머리를 덧그려 오리지널 일러스트를 작성한다. 그린 일러스트를 인터넷상에 공개한다.

· USB나 다운로드 데이터에 수록된 포즈 컷을 디지털 만화나 일러스트 원고에 붙여서 사용한다. 옷이나 머리를 덧그려 오리지널 일러스트를 그린다. 그린 일러스트를 동인지에 게재하거나 인터넷상에서 공개한다.

· 이 책이나 USB, 다운로드 데이터에 수록된 포즈 컷을 참고하여 상업 코믹스의 원고를 작성하거나 상업 잡지에 게재할 일러스트를 그린다.

# 금지사항

USB에 수록된 데이터의 복제, 배포, 양도, 전매는 금지되어 있습니다(가공하여 전매하는 것도 금지되어 있습니다). USB, 다운로드 데이터의 포즈 컷이 중심이 되는 상품 판매나 일러스트 작례(표지의 컬러 일러스트, 각 장의 페이지나 칼럼, 해설 페이지의 작법 과정)의 트레이스도 삼가하시길 바랍니다.

## 이것은 NG

· USB를 복사하여 친구에게 선물한다.
· USB를 복사하여 무료 배포를 하거나 유료로 판매한다.
· USB나 데이터를 복사하여 인터넷상에 업로드한다.
· 포즈 컷이 아니라 일러스트 작법 과정의 예를 따라 그려(트레이스하여) 인터넷에 공개한다.
· 포즈 컷을 그대로 프린트하여 상품에 넣어 판매한다.

## 주의사항

이 책에 실린 포즈는 외형의 멋을 우선시해서 그렸습니다. 만화나 애니메이션에 등장하는 픽션이기에 가능한 무기 쥐는 법, 격투 포즈 등도 있습니다. 실제 무기의 사용법이나 무술 자세와는 다른 포즈도 있음을 양해해주시길 바랍니다.

# 친구캐릭터
친구와의 일상부터 학교생활, 드라마틱한 장면까지
## 일러스트 포즈집

초판 1쇄 인쇄 2022년 7월 10일
초판 1쇄 발행 2022년 7월 15일

저자 : 하비재팬 편집부
번역 : 김진아

펴낸이 : 이동섭
편집 : 이민규, 탁승규
디자인 : 조세연, 김형주
영업 · 마케팅 : 송정환, 조정훈
e-BOOK : 홍인표, 서찬웅, 최정수, 김은혜, 이홍비, 김영은
관리 : 이윤미

㈜에이케이커뮤니케이션즈
등록 1996년 7월 9일(제302-1996-00026호)
주소 : 04002 서울 마포구 동교로 17안길 28, 2층
TEL : 02-702-7963~5 FAX : 02-702-7988
http://www.amusementkorea.co.kr

ISBN 979-11-274-4664-2 13650

Tomodachi Illust Pose-shuu
Tomodachi Doushi no Nichijou kara Gakuen Seikatsu, Dramatic na Scene made
©HOBBY JAPAN
Originally Published in Japan in 2021 by HOBBY JAPAN Co. Ltd.
Korea translation Copyright©2022 by AK Communications, Inc.

## Illustration Technique

## 일러스트 포즈 자료집

- **슈퍼 데포르메 포즈집** -기본 포즈·액션 편   Yielder, 카도마루 츠부라 지음 | 이은수 옮김
  데포르메 캐릭터의 다양한 포즈 소재와 작화 요령

- **슈퍼 데포르메 포즈집** -꼬마 캐릭터 편   Yielder 지음 | 김보미 옮김
  다양한 포즈의 2등신 데포르메 캐릭터를 해설

- **슈퍼 데포르메 포즈집** -남자아이 캐릭터 편   Yielder 지음 | 김보미 옮김
  장면에 따라 달라지는 남자아이 캐릭터 특유의 멋

- **슈퍼 데포르메 포즈집** -연애 편   Yielder 지음 | 이은엽 옮김
  데포르메 캐릭터의 두근두근한 연애 장면

- **손동작 일러스트 포즈집** -알기 쉬운 손과 상반신의 움직임   하비재팬 편집부 지음 | 문성호 옮김
  유명 일러스트레이터들의 손 그리는 법에 대한 해설

- **여성 몸동작 일러스트 포즈집** -일상생활부터 액션/감정 표현까지   하비재팬 편집부 지음 | 김진아 옮김
  웹툰·만화에 최적화된 5등신 캐릭터의 각종 동작들

- **캐릭터가 돋보이는 구도 일러스트 포즈집** -시선을 사로잡는 구도 설정의 비밀
  하비재팬 편집부 지음 | 문성호 옮김
  그림 초보를 위한 화면 「구도」 결정하는 방법과 예시

- **소품을 활용하는 일러스트 포즈집** -소품별 일상동작 완벽 표현 가이드   하비재팬 편집부 지음 | 김진아 옮김
  디테일이 살아 있는 소품&포즈 일러스트

- **자연스러운 몸짓 일러스트 포즈집** -캐릭터의 자연스러운 동작 표현법   하비재팬 편집부 지음 | 문성호 옮김
  캐릭터의 무의식적인 몸짓이나 일상생활 포즈를 풍부하게 수록

## 디지털 배경 자료집

- **디지털 배경 카탈로그** -통학로·전철·버스 편   ARMZ 지음 | 이지은 옮김
  배경 작화에 편리하게 이용할 수 있는 각종 데이터

- **신 배경 카탈로그** -도심 편   마루샤 편집부 지음 | 이지은 옮김
  번화가 사진을 수록한 만화가, 애니메이터의 필수 자료집

- **디지털 배경 카탈로그** -학교 편   ARMZ 지음 | 김재훈 옮김
  다양한 학교의 사진과 선화 자료 수록

- **사진&선화 배경 카탈로그** -주택가 편   STUDIO 토레스 지음 | 김재훈 옮김
  고품질 주택가 디지털 배경 자료집

- **판타지 배경 그리는 법**  조우노세, 카도마루 츠부라 지음 | 김재훈 옮김
  환상적인 디지털 배경 일러스트 테크닉

- **Photobash 입문**  조우노세, 카도마루 츠부라 지음 | 김재훈 옮김
  사진을 사용한 배경 일러스트 작화의 모든 것

- **CLIP STUDIO PAINT 매혹적인 빛의 표현법**  타마키 미츠네, 카도마루 츠부라 지음 | 김재훈 옮김
  보석·광물·금속에 광채를 더하는 테크닉

- **동양 판타지 배경 그리는 법**  조우노세, 후지초코, 카도마루 츠부라 지음 | 김재훈 옮김
  동양적인 분위기가 나는 환상적인 배경 일러스트

- **CLIP STUDIO PAINT 브러시 소재집** -자연물·인공물·질감 효과  조우노세 지음 | 김재훈 옮김
  커스텀 브러시 151점의 사용 방법과 중요 테크닉

- **CLIP STUDIO PAINT 브러시 소재집** -흑백 일러스트·만화 편  배경창고 지음 | 김재훈 옮김
  현역 프로 작가들이 사용, 검증한 명품 브러시

- **CLIP STUDIO PAINT 브러시 소재집** -서양 편  조우노세 지음 | 김재훈 옮김
  현대와 판타지를 모두 아우르는 걸작 브러시 190점